新编21世纪高等职业教育
精品教材·通识课系列

书法基础与训练

齐丽山◎编著　　｜　　王龙祥◎主审

中国人民大学出版社
·北京·

图书在版编目（CIP）数据

书法基础与训练 / 齐丽山编著. -- 北京：中国人民大学出版社，2022.1
新编 21 世纪高等职业教育精品教材. 通识课系列
ISBN 978-7-300-30153-2

Ⅰ.①书… Ⅱ.①齐… Ⅲ.①汉字－书法－高等职业教育－教材 Ⅳ.①J292.1

中国版本图书馆 CIP 数据核字（2021）第 279223 号

新编 21 世纪高等职业教育精品教材·通识课系列
书法基础与训练
齐丽山　编著
王龙祥　主审
Shufa Jichu yu Xunlian

出版发行	中国人民大学出版社		
社　　址	北京中关村大街 31 号	**邮政编码**	100080
电　　话	010－62511242（总编室）		010－62511770（质管部）
	010－82501766（邮购部）		010－62514148（门市部）
	010－62515195（发行公司）		010－62515275（盗版举报）
网　　址	http://www.crup.com.cn		
经　　销	新华书店		
印　　刷	涿州市星河印刷有限公司		
规　　格	185 mm×260 mm　16 开本	**版　　次**	2022 年 1 月第 1 版
印　　张	9.5	**印　　次**	2022 年 1 月第 1 次印刷
字　　数	134 000	**定　　价**	29.00 元

为贯彻落实习近平总书记关于教育的重要论述和全国教育大会精神，进一步强化学校美育育人功能，构建德智体美劳全面培养的教育体系，不断完善包括音乐、美术、书法等课程在内的美育课程体系，编者在广泛调研和多年实践经验的基础上，根据书法学习的规律和特点，面向广大职业院校学生，编写了本教材。

书法，作为人类非物质文化遗产，已被越来越多的人所重视，尤其是以教书育人为核心职责的教育机构，更是把书法教育工作提到了一个前所未有的高度。毋庸置疑，书法教育早已突破了单纯技能训练的范畴，其美育教育功能日益凸显，在对广大青少年进行传统文化教育的实践中，书法文化传播不可或缺。

为了达到易教、易学的目的，更好地弘扬书法文化，我们在教材编写过程中突破了传统书法教材的编写体例，将书法理论、技法解析、软硬笔转化练习、实践拓展及知识讲述融为一体，使每一章节的编排更接近于完整的课堂教学，让学生在每个阶段的学习中都能够全面感受书法文化的魅力，也为教师课堂立体化教学提供帮助。

本教材旨在为同学们奉献一个宜学宜练、通俗简明的书法范本，给广大教师提供一个便于操作且内容丰富的教学参考，既有益于学生的学习，也便于教师教学活动的开展。

本教材以楷书为主导，以毛笔教授为主，兼顾硬笔学习，全面介绍了与书法相关的基础知识，并注重书写技法讲解的深入浅出，因此十分

适宜不同类型职业院校以及中小学开展书法教育活动使用。本教材也可作为青少年自学书法的入门读本，尤其是职业院校中有书写技能要求的专业的学生，希望他们能在本教材的使用过程中受益。

本教材在编写过程中参阅了一些文献材料，在此向所引用资料的作者深表谢意。同时，由于时间仓促、编者水平有限，教材中不免存在不妥之处，衷心希望广大读者批评指正。

编　者

目　录

书法发展简史

第一节　商周书法漫谈

想一想

怎样区别甲骨文与金文？

听一听

历史沿革

　　学习中国书法发展的历史，是书法教育活动的有机组成部分。习书之前，对书法艺术的渊源和发展有一个概括的了解，能够使同学们加深对书法这一传统文化的理解和认识，增强学习书法的动力，并为日后走上书法之路打下良好的基础。

　　书法是与文字同时产生的。中国的文字，有一个很长的孕育发展过程。它草创于 4 000 年前，可上溯至 6 000 年前左右。在这一时期里，新石器时代陶器上的画纹（图 1-1），是与汉字起源有关的具有文字性质的符号。陶器上的画纹，从结构形式上看，一般是简单的线条组合，象形性强，类似图案。在后来的甲骨文、金文中往往能找到与之基本相似的字形。

图 1-1

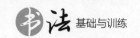

甲骨文是目前已发现的最早的较成熟的文字，它证明，至少在3 700年以前，汉字的书写就有了艺术性。甲骨文（图1-2）出土的地址为河南安阳小屯村，在商代称为"殷"。商代自君王盘庚从今山东曲阜迁都至殷之后，共11代君王，都是在殷度过的，历时273年，故商代亦称"殷商"。

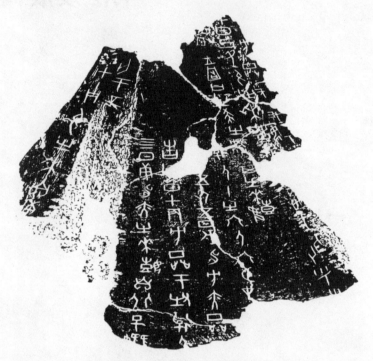

图1-2

公元前11世纪，周武王伐纣，殷商灭亡，这里从此荒芜，后人称之为"殷墟"。在这里出土的甲骨文，也被称作"殷墟文字"，其多为商王室祭祀时的卜辞。

周武王伐纣灭殷，建立周朝。周朝帝王将其统治放在敬天保民之上，设立礼乐制度。青铜器随之增多，冶炼技术有了进步，铸造艺术得到发展，于是金文（图1-3）蔚为大观。古人称铜器为金器，金文即铸在青铜器上的文字，是铜器铭文的通称。古代的铜器，钟和鼎是两个大类，所以金文又称为钟鼎文。

图 1 - 3

代表作品

　　《颂鼎铭文》（图 1 - 4）、《颂敦铭文》、《颂壶铭文》、《利簋铭文》
（图 1 - 5）、《毛公鼎铭文》（图 1 - 6）、《散氏盘》（图 1 - 7）。

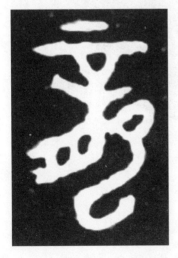

图 1 - 4

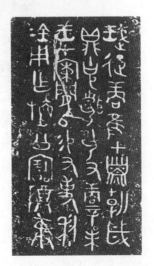

图 1 - 5

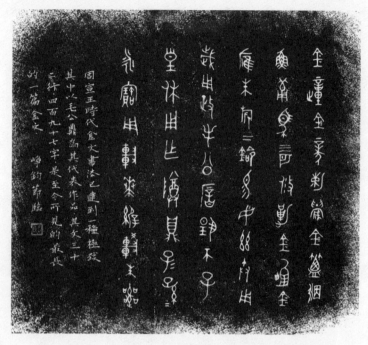

图1-6

图1-7

> **字体特征**

　　由于甲骨文是用尖硬的工具刻在龟甲和兽骨上的，因此笔画瘦挺，有锋芒，先横后竖的笔画转角处以方折为主，总体充满了苍古、俊朗之

美。字的结构明朗质朴，外形因字而异，大小不一，通篇行距较大。这种文字多为因形立意，其中的象形字就如同一种用线条塑造的图形，突出了实物的核心特征。甲骨文的字体大小以实物形体繁简为准，形体繁杂的字体就大，形体简单的字体就小。

铜器铭文是刻范铸就的，字的笔画比甲骨文粗壮，曲笔、直笔变化较多，这些表现形态较甲骨文更加丰富。结构方面，铭文各部分的配合与呼应比较讲究，外形以长为主，大小渐求匀称，行款也趋向整齐。由于铭文的位置与大小受器物限制，因此一般都要考虑布局是否得当、舒适，是否具有一定的装饰效果。不过，周初的金文，除了笔画比甲骨文饱满些外，字体方面还留有不少甲骨文的形态，字形有大有小，行款也不太严格。金文带给我们的是敦厚之美。

 议一议

甲骨文字与钟鼎文字为什么给人的感觉不一样？

故事会

根据研究发现，古人写字的执笔方法可真是五花八门，有二指执笔法、三指执笔法、五指执笔法等。关于执笔方法，这里面也有大学问呢！古人执笔的方法其实跟当时的生活条件有着密不可分的联系。像汉朝时期的书吏，他们一手持简，一手执笔就悬空而书了，所以当我们看到出土的汉朝陶俑，他们二指执笔的造型也就不足为奇了。唐代的经生因写的多是蝇头小楷，为了持笔更稳健，他们就用了流传至今的五指执笔法。宋人苏东坡有云："执笔无定法，要使虚而宽。"这句话就是告诉大家执笔本身没有固定的方法，找到适合自己的方法最重要。比如苏东坡，他就是三指执笔，很像我们今天拿铅笔的样子。

第二节　秦汉书法漫谈

 想一想

秦始皇在文字方面的贡献是什么？

听一听

历史沿革 ▶

公元前221年，秦始皇嬴政统一中国，结束了诸侯割据的局面，并推行统一文字的政策，定小篆为正字，淘汰了通行于其他地区的异体字，从而改变了战国时的"言语异声，文字异形"的局面。李斯的《仓颉篇》（图1-8）是当时的小篆范本。有了小篆，甲骨文、金文、籀文（石鼓文）（图1-9）和春秋战国时期通行于六国的文字被对应地统称为大篆。

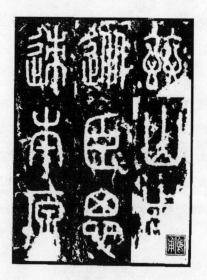

图1-8

在秦统治全国之初，还有一种刻铸在诏版和权量上的文字，结字形式与小篆相通，只是字的大小不一，一般认为就是秦隶。秦隶的笔画较

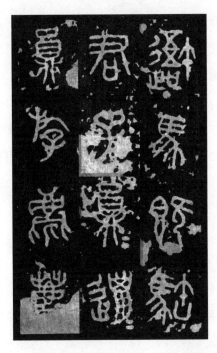

图 1 - 9

秦篆简直，结构变纵势为横势，为形成汉代隶书奠定了基础。这种书体原流行于民间，后程邈进行了搜集整理，因此有程邈创造隶书的说法。由于秦代的隶人——从事劳役的人或职位低微的吏役，为书写的便利和迅速，普遍使用这种书体，因此称它为隶书。

秦王朝统治了 16 年，因其暴虐很快就被推翻了。汉高祖刘邦建立了统一的汉王朝。汉朝自公元前 206 年到公元 220 年的 426 年间，是中国书法发展史上的关键时期，也是中国今文字阶段的开始。

汉初的典章制度基本上沿用秦制，文字也使用篆书和隶书，但篆书只用于官方文献、符玺、幡信及碑额的装饰，应用更多的则是由篆书向隶书过渡的书体。到了西汉晚期，隶书逐渐摆脱篆体独立成形，盛行于世。到东汉桓、灵时期，隶书发展到了顶峰阶段。

由于朝代的更迭和使用的缘故，波折难写的篆书逐步向方折易写的隶书演进。至汉代，由秦隶、八分书简化而成的草书出现了，但那是字字不连续、笔笔分清的草书，是一种民间乐于使用的书体。汉元帝时，黄门令史游将这种书体整理后作了《急就篇》（图 1 - 10），这就是章草的

图1-10

雏形。章草的笔画顿挫明显，整个字以及一笔中的粗细变化都较大，与篆隶比较，出现了真正的点画。章草简明的结体，是后来连笔草书的源头。

汉代的典型书体隶书，是在篆书的基础上，经过简省、草化而生成的。汉隶取横势，字呈扁形。汉隶结构上下紧密、左右舒展，一笔之中有粗有细，明显的特点是长横画往往用逆锋起笔写成"蚕头"状，收笔顿挫后，形成"燕尾"。由于字形较扁，比篆书看上去要平稳。

我们回头看西汉的简牍（图1-11）和帛书作品，可以从中认识到，篆书不是一下子突变为隶书的。运笔的平直化、顿挫化和结构的简便化，是篆书向隶书演变的道路。西汉简牍可以证明，秦、汉书法有着直接的"血缘"关系。

图1-11

代表作品 ▶

《开通褒斜刻石》（图1-12），反映了当时的趋向：笔画简直，外形扁方，远离篆书。后来，由于立碑的风气大盛，隶书跨入了造型成熟、流派纷呈的阶段。

图1-12

《石门颂》（图1-13），运笔具秦篆意，但奔放不拘，少有僵硬的直笔。结构形宽而气紧，笔画照应，劲挺有姿。

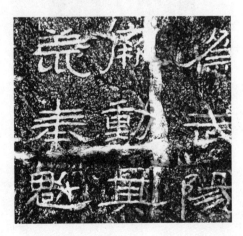

图1-13

《乙瑛碑》（图1-14），笔画较方，但笔势灵动，使转变化丰富，结构活跃而平正，能不受界格束缚且保持横直成行。

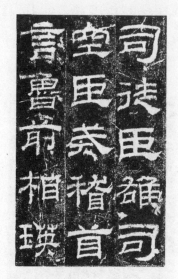

图1-14

《曹全碑》（图1-15），笔画取圆，笔势柔美，结构精巧，神态妩媚。

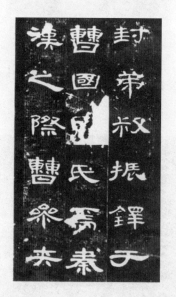

图1-15

《张迁碑》（图1-16），笔画坚实，笔画间距紧凑而不局促，结构方正且充实，规矩质朴。

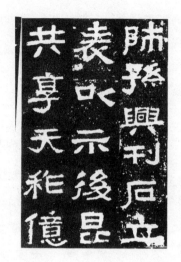

图 1 - 16

字体特征

　　小篆，是秦始皇统一六国后主要推行的字体。由金文（大篆）发展到小篆，在书写形式上笔画日益线条化、定型化，也更趋于整齐、匀称、圆润，其秩序之美跃然纸上。小篆是由表形文字演进到纯表意文字的关键性字体，书写时更偏重于笔画的简省和笔势的方圆、曲直变化。小篆充满了装饰性，笔画圆润、匀称，结构对称，艺术性明显。这种字体的独特美是其他字体不能替代的。

　　虽然小篆较先前的字体更加定型和简化，但结构还是比较复杂，笔画的弧线也不易书写，于是在民间的交往中就慢慢出现了书写比较急就的"草篆"，这就是隶书的前身。

　　西汉时的隶书处于演进的过程，不但运用藏锋、中锋笔法，露锋和侧锋也被采纳。结构方面，则变秦篆的纵势为横势。这不仅是东汉隶书成形的基础，还是后代正楷、行书的借鉴所在。

　　隶书对篆书来说有两个明显的变化，一是将复杂的曲线和匀圆的线条变为平直、方正的笔画；二是改造了合体字的偏旁，使它趋向固定统一。我们知道，在甲骨文和金文里，偏旁的写法都类似于独体字，而隶书则将很多作为偏旁的独体字改变了形状。

隶书，上承篆书，下启楷书，用笔方折、圆转并用，极具飘逸之美。

篆书与隶书的主要区别是什么？

故事会

　　秦未统一之前，六国文字和秦国文字存在着很大的差异，字不同形，读不同音，使朝中政令不能得到有效的执行。于是秦始皇帝就对李斯说："卿为我谋之。"李斯奉旨统一文字，遍取前贤之迹，置之案头，日夜苦思，数月而不可得。次年春仲，始皇帝豪兴大发，命李斯、赵高等随侍，阅兵于咸阳南郊二十里之拜将台。眼见威武之师横成行竖成列，旌旗猎猎蔽日，盔甲煜煜生辉，气势赫赫。李斯顿时豁然开朗，回到丞相府，以统一前秦国通行的秦篆为基础，取各国文字之优点，或增其点画，或加省改，变字中斜笔为纵横之势，力求其整齐划一，然后书《仓颉七章》献于始皇帝。秦始皇见书大喜，遂诏告天下颁布执行。李斯凭借其在小篆创造和推广方面的功绩在历史上获得了极高的荣誉，张怀瓘评介李斯篆书为"画如铁石，字若飞动，作楷隶之祖，为不易之法"。

第三节　魏晋书法漫谈

楷书的基本特征有哪些？

历史沿革

　　公元 208 年，曹操兵败赤壁，率残部北返，奠定了三国分立的局势。

220年，曹操卒，其子曹丕废汉献帝自立为魏帝，建魏国。次年，刘备在成都称帝，建蜀国。222年，孙权自称吴王，至229年继皇帝位，建立吴国。史称"三国时代"。

三国时魏国的隶书，方笔直势居多，如果横笔不作蚕头燕尾状、捺脚取方折并缩短长度，就与楷书十分相近了。从一些魏国的简牍书迹看，字的尺寸较小，书写求便捷，尽管还有隶书笔意，但楷书的形态已经初具。钟繇是一位书风古朴的书法家，从他的作品《宣示表》（图1-17）中我们能感受到一些早期楷书的气息。因此，我们也把钟繇当作楷书的鼻祖。

不久，魏国的司马氏集团势力扩大，司马炎于265年废魏帝建立西晋。西晋经过短暂的繁荣后，公元300年发生了"八王之乱"，从而引起刘渊反晋。至316年，西晋亡，北方大混乱时代——"十六国"开始。317年，司马睿在建康被拥立为帝，建立了东晋。

魏晋时期，碑刻中有了字形方正、不特别强调蚕头燕尾的书体，由于它们留有隶书的影子，因此有人称之为"隶楷"。例如，鹤立鸡群的《天发神谶碑》（图1-18），风骨奇伟，运笔斩钉截铁，起笔粗而方，收笔有燕尾状；纵势笔画犹如匕首，锋棱有威；结构上紧，字形较长，存有篆书之意。

图1-17

图1-18

篆、隶、草、正四体，在魏晋南北朝时期已经齐备。从当时的简牍、文书和写经作品来看，篆书、隶书、草书的技巧相互参用，不仅为楷书的成形打下了基础，还预示了楷书必然有众多的流派产生。

代表作品

王羲之是东晋也是中国书法史上杰出的书法家。他早年向卫夫人学习钟繇派的书法，后来博览秦汉以来的名作，扩大了学习的范围。王羲之兼收众法，自成一家，所书奇而正、雄而逸、健而美。现在能够看到的他的楷书有《乐毅论》（图1-19）、《黄庭经》等刻本；行书有《兰亭序》（图1-20）诸摹本、刻本，以及唐怀仁集字《圣教序》（图1-21）刻本；行草有《快雪时晴帖》、《丧乱帖》（图1-22）等作品。

图1-19

图 1 - 20

图 1 - 21

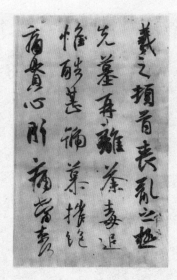

图 1－22

　　王羲之的第七子王献之，也是一位杰出的书法家，书风较王羲之更有逸气，但骨力不足。其作品有小楷《洛神赋十三行》刻本（图 1－23），行草墨迹《中秋帖》《鸭头丸帖》（图 1－24），最为人称道。在唐以前，有些人对王献之的评价是超过王羲之，但由于唐太宗特别喜欢王羲之的书法，从而确立了王羲之在中国书法史上至高无上的地位。

图 1－23

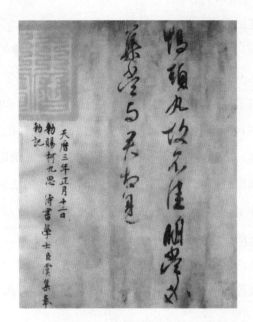

图 1-24

　　"二王"以后，不同体、不同派的书法作品竞相媲美。有代表性的是
东晋的《爨宝子碑》（图 1-25），朴厚古茂、奇姿百态，笔似刀切，点如
三角，体势紧结，隶意尚存。

图 1-25

　　从书法发展史的角度看，魏晋南北朝是一个非常重要的发展时期。
此间，又有两种书体出现，即楷书和行书，它们不断发展、完善，并逐

17

渐盛行，深远地影响了后世。

南北朝时期，由于社会动荡，佛教广为传播，造像的数量以绝对优势压倒碑刻。这一时期的许多作品，有一些共同特点：笔画方，有隶意；结构密，有时为了使笔画间的空间相近，有意设计成特殊的借让关系。

南北朝的书风粗犷豪放，即使是墓志铭，也笔笔扎实，很有气派。南朝时禁止立碑，墓志铭盛行，流传至今的碑刻、造像记、墓志铭蔚为大观。人们习惯称以"方""密"为主要特征的六朝书法为"魏碑"。

魏碑是楷体书，尽管有些作品从运笔到结构隶书的意味还很浓，但魏碑中横笔上挑的写法，比隶书要收敛，外形一般也较方。

南北朝时期的刻石作品中，《爨龙颜碑》（图1-26）与前期的《爨宝子碑》同类，人称前者为"大爨"，后者为"小爨"，合称"二爨"。

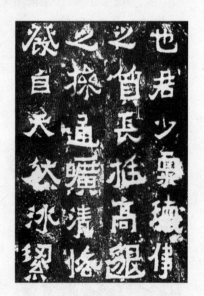

图 1 - 26

《爨龙颜碑》雄强茂美，运笔结体都与"小爨"相像。但单笔画不像"小爨"那样锋芒，而是筋骨遒健；结构也不像"小爨"那样古怪，而是各部匀称，更多内在的变化，并且更紧结。

《张猛龙碑》运笔以方笔直势为主，横笔斜势较大、右面偏高，点画灵活多变，捺脚较长，已不同于隶形；同一偏旁部首有多种写法，借让巧妙，整体结构精致而气魄很大。

《石门铭》（图1-27）运笔以圆笔为倾向，结构宽博、开敞，笔势飞动，字形不规整，但左右顾盼，章法天成。

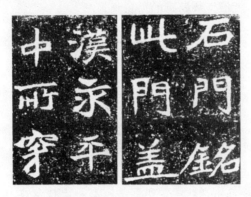

图 1-27

可以说，精美的魏体书都是唐代成熟楷书的雏形，已开了唐楷的先河。

字体特征

草书，兴起于秦末汉初。由于当时连年战乱，诸侯各国的文字往来日渐频繁。为了适应时代的需要，简便、快捷的草篆、草隶在民间悄然流行，通过不断的演进发展，逐渐形成了"章草""今草""狂草"等诸多分支。

章草是汉初由隶书草写发展起来的，具有很浓的隶书笔意。章草的进步意义，在于把一个简化或变化的偏旁应用在几个或更多的合体字上，使之易写易认。由于是隶书的草写体，章草笔画末端亦向右上挑出，其曲笔又近似篆书笔意。章草讲究字中笔画有连有断，字与字之间又各自独立。

今草是在章草的基础上改进而来的，加快了行笔，增多了圆转笔画，一个字当中的笔画连绵不断，字与字之间多有牵丝相连。在布局上，今草每个字虽然独立，但字与字、行与行之间却有着内在的联系，一个字的首笔和末笔都有明显的承上启下的牵丝引带，行与行之间讲究应让顾盼、协调自然。

狂草比今草在书写上更加简便、快捷，极具驰骋不羁、一气呵成之势，常被称为"一笔书"。狂草讲究的是体势连绵不绝，笔意潇洒飘逸，甚至奔腾放纵，就像气势磅礴的写意画。

 议一议

从篆书到隶书再到楷书，以至草书的形成，你能发现书法发展的大体轨迹吗？

故事会

王献之自幼习字，非常踏实刻苦。有一次他练字兴趣正浓，父亲王羲之悄悄来到其身后，突然用手拔他习字之笔，王献之竟没有脱手，可见他练字非常专心。连王羲之也不禁感叹说："这孩子今后一定能成大器。"果然，王献之后来成为一代书法宗师，与他的父亲王羲之并称为"二王"，备受人们推崇。

又传，有一个活泼的少年拿了一件素白的衣袍送给王献之，王献之便在衣袖衣襟上面写起字来，又草书又正楷，围观者都惊叹不已。这少年看到左右人等打算抢夺衣袍，于是赶紧拿起衣服夺门而出，众人随后追赶，大家不由分说地在门外争抢起来，少年最后只得到了一只袖子。

第四节　隋唐书法漫谈

 想一想

唐代的书法名家你能说出几位？

 听一听

历史沿革

公元 589 年，隋文帝统一了中国，结束了汉末以来近 400 年的分裂混战局面。隋朝统治仅 28 年，但在书法史上却起着上承汉魏六朝、下启唐楷诸家的重要作用。

隋朝的著名书法家，应首推王羲之的七世孙智永禅师。他能写各体书，尤擅长草书，传有《真草千字文》（图 1-28）。智永继承了王羲之的书法传统，他的楷书闲雅秀丽，运笔凝练，骨力内含，方圆并用，结构方正、匀称。唐人常借学智永书法上追王羲之。

由于书法学习的需要，隋朝产生了法帖，即把供识字用的优秀书迹刻在石板或木板上，拓下来作为习字帖。

唐朝立国之初，唐太宗李世民吸取了隋朝灭亡的教训。他惜民力，主教化，善于纳谏，从"贞观之治"到"开元盛世"，使唐朝呈现出超越两汉的兴盛气象，而书法也随着政治、经济、文学和各类艺术的高度发展，取得了辉煌的成就。

由于唐太宗李世民不仅爱好书法，身体力行学书法，还在教育、取士、官制上把书法列为一个方面，因此唐代书法风气特别盛行。唐代书家在书法发展史上的主要功绩是集大成式地完善了楷书，造就了一大批楷书大家。

图 1-28

唐代楷书，继承了两晋、南北朝书法的传统，向工整秀丽、精严端庄发展，笔画自觉地削减隶意，比例匀称，借让巧妙，结构精当，布局规整。成熟的唐楷，风神各异，直到现在还是人们学习的重要范本。

代表书家

欧阳询、虞世南、褚遂良、薛稷是唐初书家的代表，均以擅长楷书著称。他们的楷书，总的来说是属于王羲之系统的。

欧阳询楷书的特点是劲拔：笔画扎实，以方为主，横画布排严整，竖画劲挺，左右直笔的中部往往向字心凹进，结构于平正中见险峭，字形偏长，总体给人以刀戟森森之感。作品有《九成宫醴泉铭》（图1-29）、《皇甫诞碑》等。

图1-29

虞世南楷书的特点是遒美：行笔凝练，笔法方圆并用，外柔内刚，结构端正而舒展，部首配合灵变自然，外形略长近方，总体有文质彬彬之风。作品有《孔子庙堂碑》（图1-30）。

褚遂良楷书作品的特点是俊逸：笔画瘦而力足，行笔多取弧势，起、收处隶意明显，结构形疏气紧，在欹侧中呼应生姿，活泼而不轻佻，字形较方，总体上给人以清俊飘逸的印象。作品有《雁塔圣教序》（图1-31）等。

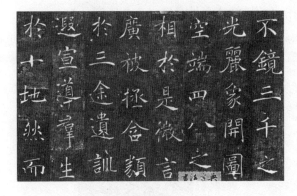

图 1－30

图 1－31

　　薛稷楷书的特点是秀丽：形式接近褚遂良的楷书，但笔画较平直、多锋芒，结构变化中求平正，字形偏长，总体流露出规整秀美的神韵。作品有《升仙太子碑阴》《信行禅师碑》等。

　　在中晚唐的楷书家中，颜真卿、柳公权卓然而立，并称"颜柳"。"颜柳"楷书端庄大方，笔画都比唐初楷书肥厚，方圆并用，但主要倾向是圆。运笔方法讲求变化，但不以姿媚和小巧取悦于人。结构规整疏朗，大处安排巧妙而出新，很有气魄，为后世书法开创了一个新局面。

颜真卿，其书法风格特点是雄伟：点画较肥，偏向于圆，左右竖笔中部略向外凸，钩、捺出锋处往往有缺角，结构外紧内松，字大撑格，字体规范，总体上给人以健壮宽博的感觉。作品有《多宝塔碑》、《颜勤礼碑》（图1-32）、《颜家庙碑》等。

图1-32

柳公权楷书的风格特点是豪健：点画皆有骨力，但不瘦，方起圆收，转折顿挫明显而爽健，结构中密，四面放开，外形瘦长，总体上给人以精干利落的感觉。作品有《玄秘塔碑》（图1-33）、《神策军碑》等。

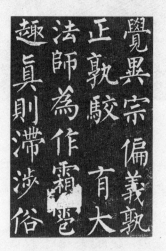

图1-33

相传，东汉刘德升始创行书。实际上，把楷书自由地书写出来，就是广义的行书。唐代的行书，在前代书法的基础上也有所发展。

唐代楷书家们都能写行书，他们一改工整规矩的结构，使字变得跌宕多姿，却又处处能看出深厚的楷书功底，令人称绝。比如颜真卿的《祭侄稿》、《争座位》（图1-34）等。

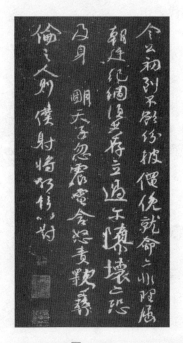

图1-34

唐代真正以行书闻名于世的是李邕。李邕行书笔画遒劲，笔势开张，横笔明显地向右上方倾斜。结构峭健，借让出险入神。作品有《云麾将军李思训碑》（图1-35）等。

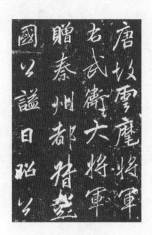

图1-35

唐代以草书而闻名的有孙过庭、张旭、怀素等。

孙过庭的草书风格规整，点画有侧势，直笔向左下转折而出时往往取兰叶形，结构规律性强，各部分配合完美合度，大小变化不大。《书谱》（图1-36）是其代表作。

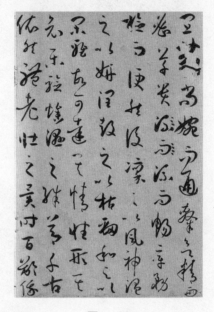

图1-36

张旭的草书作品有《古诗四首》（图1-37）等。其草书笔画凝重，存有隶法，结构奇特多变，体势飞动不拘。

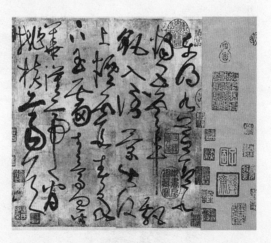

图1-37

怀素的草书作品有《自叙帖》（图1-38）等。其草书笔画飘逸，似有篆意，运笔连绵旋转，结构奇异多姿，字形大小对比强烈，但又不失法度，布局一气呵成。

书法到了唐代，不但各种字体已经齐备，而且形成了不同流派的典范，使五代以后的书家得以博习众体，或发扬传统，或自出新意。

晚唐政治黑暗，官僚舞弊，贪污成风，地方军阀的割据和叛乱使大唐帝国徒有虚名，尤其是声势浩大的黄巢起义，加速了唐王朝的垮台。随后中国历史上又出现了混乱分裂的局面——五代十国。

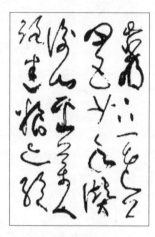

图1-38

书法在唐代盛极一时，至五代时期相对"寂寞"。此间承前启后的书法大家当首推杨凝式。杨凝式的作品主要有《韭花帖》（图1-39）等。前人评其行草书有破方为圆、削繁为简之妙，得欧阳询、颜真卿法，笔势雄浑，结体多姿。杨凝式在《韭花帖》中，创造了字距行距特宽、给人疏松清朗之感的新布局，对后世书法影响较大。

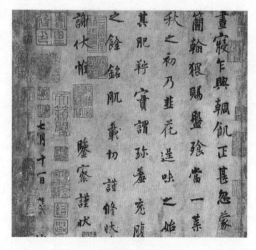

图1-39

字体特征

楷书是直接从隶书发展而来的，其方块形状、直线笔画、偏旁系统

都相通于隶书。楷书讲究的是一板一眼，笔画要在规整中求灵动，在沉稳中求变化，其字体更要匀称、平稳，给人以中和之美。

行书是介于楷书与草书之间的一种字体，笔法偏重楷书时叫行楷，偏重草书时叫行草。行楷比楷书活泼流畅，行草比草书约束规整。无论行楷或行草都要力求行云流水，给人以动的感觉。行书的特点是流便，易于书写，简洁快捷。隶书、楷书的书写要求极为工整、严格，草书又不易辨认，行书流行就成了必然。

行书常以圆转代替方折，以露锋代替藏锋，捺脚往往平拖出锋，这就使行书书写起来更加快捷、简略。行书的美是一种舒缓的流动美。

以上各种字体都有自己的独特之美，是我们欣赏的核心内容。

欧阳询、颜真卿、柳公权的楷书风格有什么不同？

　　柳公权是唐代的大书法家。一次，他到京城办公事，当时的皇帝唐穆宗说："我曾经在佛庙里看见过你的字，早就想见你了。"为了嘉奖柳公权，皇帝升了他的官，然后又问柳公权用笔的方法，他回答说："心里正直笔才会拿得正，才可以叫作书法。"唐穆宗马上变了脸色，以为柳公权是用笔法来向他提意见。在古时，下属一句话说不好是容易被杀头的，柳公权敢于这样说，表现了他敢说真话的大无畏精神，也给我们留下了"心正则笔正"的佳话。

第五节　宋元明清书法漫谈

什么是行书、行草书、草书？

 听一听

历史沿革

五代十国经历了 50 多年的动乱、分裂，公元 960 年，赵匡胤"陈桥兵变、黄袍加身"，建立了宋王朝。宋初，由于政治比较清明，经济、文化相应地得到发展。宋朝中叶，社会矛盾与国防危机日益严重，王安石变法未能成功，又因统治者腐败无能，至 1127 年徽、钦二帝被掳，北宋亡。以后高宗在杭州建立朝廷，即为南宋，在风雨飘摇中度过了 150 多年。

自南宋末开始，中国又经历了几十年的兵马战乱，至公元 1271 年，元世祖忽必烈统一了全国，建立元朝，定都大都（今北京）。

元世祖主要依靠"武功"来巩固和发展这个统一、多民族的国家，对"文治"并不十分重视，到了仁宗、英宗时才开始比较喜欢文翰。书法艺术在元朝早、中期便开始复苏，产生并形成了在传统方面下大功夫、力追晋唐书法面目神情的书风。在这方面，赵孟頫起了示范的作用。

明代，从朱元璋于 1368 年推翻元朝统治，建立中央集权的封建帝国，至 1644 年李自成攻入北京，思宗朱由检自缢，历时 276 年。

清朝是由我国满族建立的封建王朝。1644 年李自成攻入北京，明亡。次年（顺治二年）清兵灭南明政权，建立了中国最后一个封建王朝。

代表书家

中国书法艺术在宋朝的主要成就是行书的集大成。著名的"宋四家"苏、黄、米、蔡，都是行书大家。

苏轼的行书，笔画沉稳，不拘偏锋、中锋，结体平正中转折变化，注重借让，自成新貌。或左密而右疏，或右密而左疏，字多扁方，往往写到后文愈加跌宕豪放。主要作品有《黄州寒诗》、《赤壁赋》（图 1－40）等。

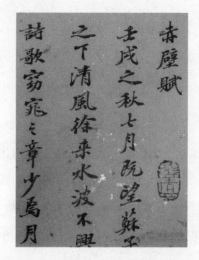

图 1-40

　　黄庭坚的行书，用古人的结构原则自创字形，笔画有篆意，且波势明显，结字中宫紧收，长笔画向四面展开，特疏与特密处对比巧妙，在豪放中流露韵趣。主要作品有《松风阁诗》（图 1-41）、《华严疏》等。

图 1-41

　　米芾的行书，运笔纵横，点画跳跃，姿态万变，出锋之笔颇具强力，顿挫而含蓄，结构敧侧，神采奕奕。主要作品有《苕溪帖》、《蜀素帖》（图 1-42）等。

　　蔡襄的行、楷作品有《林禽帖》《尺牍》《颜真卿自书告身中跋》等，其笔画丰润柔和，结构整秀，体势文静。

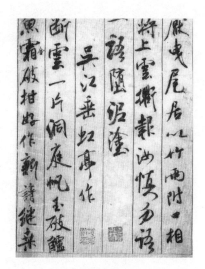

图 1 - 42

宋代在书法史上还有一件大事。淳化三年（公元 992 年），宋太宗命王著根据搜集到的名迹数千卷，刻成十卷《淳化阁帖》（图 1 - 43），其中王羲之书迹占三卷，王献之书迹占两卷。这部大型法帖，为后人学习"二王书"提供了方便。

图 1 - 43

元代赵孟頫，擅长楷、行，特点是笔画丰润，使转婉畅，常常夸张笔画之间的牵丝，结体匀称优雅，借让巧妙而不媚，内藏筋骨，流美于外。主要作品有《胆巴碑》（图 1 - 44）等。其秀丽的楷书和行书，正合当时士大夫自命风雅的玩赏胃口，因此流布较广。赵孟頫是这一时期书法集大成者，是楷书最后一个"体"的开创者，堪称中国书法史上地位

显著的书法宗师。

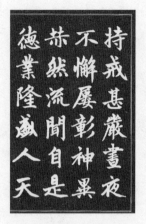

图 1 - 44

明代书法，主要继承元代书风，帖学大行，在优雅风尚和迎合实用两方面并进。赵孟頫影响了许多明代书家，但也有另辟蹊径的。

明初书家宋克擅长章草和小楷，传有《急就章》（图 1 - 45），柔净秀美。

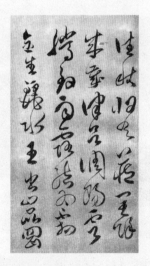

图 1 - 45

明初书法总体上较前三代缺乏旺盛之气，仅守住既有的法则，小有变化，流于纤巧。

与科举考试相应，永乐年间产生了台阁体。台阁体由于笔画死守横

平竖直、笔笔顿挫等规矩，结构拘于匀称法则，实质是一种有碍于倾注思想感情、排斥艺术个性的庸俗书体。

　　明代书家最负盛名的是明末的董其昌。他擅长行草书（图1-46），运笔平和，结体能在领悟前人意法的基础上变化发挥，布局善于夸张地运用杨凝式字距行距疏朗的特色，潇洒闲逸。

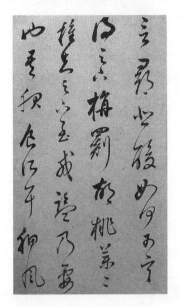

图1-46

　　明清之际的书家，除了"学古出新"和"自我作古"以继承传统外，由于他们往往还是画家，绘画的风尚与所得，使其在书法的运笔、结构、章法乃至用墨等方面，都有着特殊的表现。而非画家的书法家，也会因诗文方面的修养与特定的社会生活，充分体现出个人的书写趣向。其中张瑞图、傅山、王铎、朱耷的行草书个性最强。

　　张瑞图的行草书（图1-47），运笔爽利，起笔势长而露锋，短画多自由，结构重横势，讲究左右借让，善用粗笔与排叠的横画，使字幅具有节奏感和整体美。

　　傅山的行草书（图1-48），运笔柔中见刚，意态天真，结构错落有致，通篇静雅。

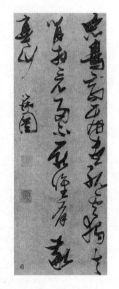

图1-47

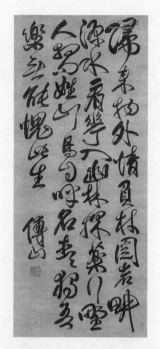

图 1 - 48

王铎的行草书（图 1 - 49），笔势劲险快捷，讲究方圆曲直、轻重顿挫的变化，结构倚斜借让，豪放不羁，行气通畅，布字疏密奇趣。

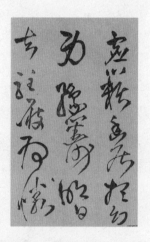

图 1 - 49

朱耷的行草书（图 1 - 50），笔画精细变化小，笔锋、笔势皆倾向于圆，线条单纯，结构简朴而富于变化，善于夸张一字中某一部分所占的面积，加大笔画间的空间对比，具有古朴、清新、淡泊的意境。

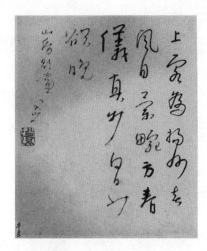

图 1 - 50

清代书法大致可以分为两个时期：一是帖学期；二是碑学期。嘉庆、道光以前为帖学期，嘉庆、道光以后为碑学期。康熙帝爱董其昌字，以董书为尚；至乾隆帝时，赵孟𫖯受到尊崇；唐法盛行于嘉庆、道光之时，欧阳询、颜真卿影响很大；咸丰、同治之际，魏碑大兴。

清代中叶以前的书家，还有金农、郑燮、刘墉等。

金农的楷书（图 1 - 51）运笔有隶意，方笔为主，横画严格地叠紧，竖画一般比横画细，结构取横势，常在平正中夸张某一部分所占的地位大小，造成奇巧、质实的形貌。

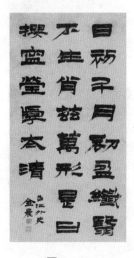

图 1 - 51

　　郑燮的隶书（图1-52）参用篆、行、楷的字形，运笔如作画，并用方圆正侧，横画有力，结构强调左右倚斜配合，偶有长字长画，外形变化奇特，布局生动活泼，疏密有致。

图1-52

　　刘墉的行书（图1-53）运笔圆劲，肥而不臃，结构巧用点与粗笔配合，善于学苏轼，骨力深藏，充满含蓄之美。

图1-53

　　乾隆（图1-54）及乾隆以后的书家，有邓石如、伊秉绶、何绍基、

赵之谦等。

图 1－54

邓石如的篆书（图 1－55）笔画凝练舒畅，结构稳健，其隶书笔画浓厚，结构端庄。

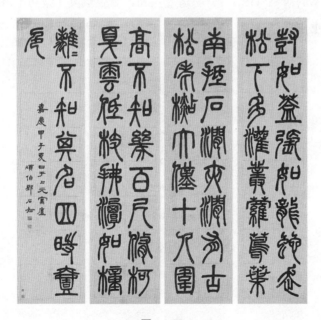

图 1－55

伊秉绶的隶书（图 1－56）劲健沉着，笔势偏方，善于平正而有变化地组织横竖笔画，造成博大的字势；其行书笔画较瘦，自然颤笔，用平

正的横笔与直笔抱合成新形。

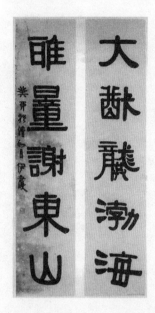

图 1-56

何绍基的隶书（图 1-57）运笔主圆，洒脱空灵，结构于潦草中现严谨，其行书出自颜真卿，参以隶法，跌宕合度，极其烂漫。

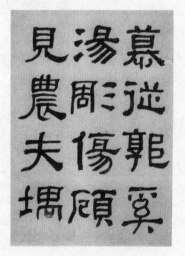

图 1-57

清末的书家有吴昌硕、沈曾植、康有为等。

吴昌硕擅长写石鼓文（图 1-58），笔画沉雄苍老，富有金石气，结

构茂密壮伟，借让有姿，气势不凡，其行书横势开张，字距紧凑，气聚
神旺。

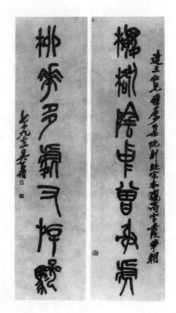

图 1 - 58

康有为善作擘窠大字（图 1 - 59），专用圆笔，运笔浑厚雄放，结构
从《石门铭》来，肆意逞豪，不拘一格。

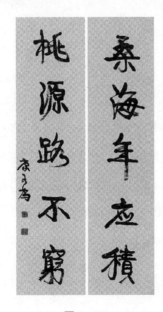

图 1 - 59

你若选择行书学习，会选择哪家哪派？为什么？

故事会

宋代有四大书法家，即苏、黄、米、蔡。"苏"即苏轼、"黄"即黄庭坚、"米"即米芾，可"蔡"呢？究竟是蔡京还是蔡襄，其说不一。

蔡京，人们虽然承认他的书法造诣，可憎恶他的人品。宋哲宗元祐年间，他为排除异己，把司马光等人称作"奸党"，并亲手写他们的"罪状"，刻成碑立在全国。当时许多石匠拒绝刻碑，都被砍头处死。等蔡京死后，人们把那座"元祐党人碑"砸个粉碎，还将他和当时把持朝政的高俅、童贯、杨戬，并称为"四大奸臣"。

蔡襄书法造诣高，人品好，在朝为官时敢于直言，连一些权臣都怕他三分。他在福建泉州为官时，修建了非常著名的洛阳桥，又修建了七里的林荫大道，受到当地人民的欢迎。于是人们在"四大书法家"行列中就让蔡襄取代了蔡京。

本章小结

中国书法的历史和中国文字使用的历史一样悠久。自甲骨文发明以来，中国书法的字体便经历了由篆书到隶书、草书、楷书、行书的发展阶段。每个阶段都产生了数量众多的书法家和书法作品，这些书法家和书法作品构成了中国书法的深厚传统，极大地影响了后人的书法学习和创作。

基本笔画学习

现在我们进入书法的技法学习和练习阶段。

首先是运笔方法的训练。讲运笔方法不能脱离基本笔法，因为笔法就是指书写各种形态点画时所运用的方法，只有掌握了丰富的笔法，才能够自如地塑造出姿态各异的笔画。同学们要有耐心过好这一关。

第一节　点画的写法

点画有方圆之别，这主要是提、顿、挫笔法连续应用的结果。点画讲究的是方中见圆、圆中寓方，只是各有侧重而已，不可极端化。

古人将点画形容成"高峰坠石"，你可以体会出点画该有多大的力感。同学们在练习时要靠顿、挫的笔法表现点画的力量，柔中有刚才有韵味。

听一听

笔法分析

- ● 方点　逆锋向上，折笔向右形成方头，转笔向右下行，稍驻作顿，回锋向左上方收笔。

- ● 圆点　顺锋向右下行笔，至收笔处稍顿，转锋向上方收笔。运笔

过程中以转锋为主。

● **长点**　由点向右下延伸而成。起、收笔法都同"圆点"，只是中部行笔向右下延伸后再收笔。

● **左右点**　是"左向点"和"右向点"的组合写法，都是顺锋起笔。"左点"转锋向右上收笔，"右点"转锋向左下收笔。两点要求左顾右盼，相互呼应。

常见问题 ▶

● **牛头**　点呈多尖状，不合圆度，有失含蓄。

● **滴露**　丢失了点画圆中寓方的特点，同时又缺少侧势，变成了滴水状，力感尽失。

牛头　　　　　滴露

练一练

例字练习 ▶

应用所学笔法临摹下列范字，注意观察笔画形态。

硬笔转化

硬笔借鉴毛笔时，要求笔法简洁、结构严谨。用钢笔临摹下列范例。

丶	丶	丷	之	守	少	羊

作业跟踪

用钢笔临摹下列语句。要求表现硬笔特点，实践笔法结构，体会文字内涵。

热	情	是	交	谈	的	基	础

 读一读

● **碑学**　研究与考证碑刻的源流、种类、真伪、内容等方面的一门学

问，如研究石鼓、刻石、摩崖学问的，均属于碑学。狭义的碑学与"帖学"相对应，仅指研究碑石上的文体。

● **帖学** 研究、考订、评论法帖的源流、优劣，拓本的先后、好坏，以及书迹的真伪和文字内容的学问。

图 2 - 1

● 章草（图 2 - 1）早期草书，是隶字的草写。始于汉初，字形美观，书写方便，笔画存有隶意，字字独立不相连绵。

● 今草（图 2 - 2）草书的一种，由章草发展而成，六朝时为与章草区别，故名。相传张芝脱去了"章草"中保留的隶书笔画特征，没有了章草的波磔，上下字之间的笔画常牵连相通，成为今草。

图 2 - 2

故事会

郗山与微山岛隔水相望，山上有一石碑，上书："东晋太尉郗鉴之墓"，系王羲之的手笔。

郗鉴少时家贫，可为人聪慧好学，以儒雅闻名乡里。东晋元帝司

马睿当皇帝时，郗鉴被诏为龙骧将军。司马绍登基升他为东骑大将军。咸和年间，郗鉴立了大功，又加封为太尉。郗鉴有个女儿，有才有貌，郗鉴爱如掌上明珠。女儿尚未婚配，郗鉴觉得丞相王导与自己情谊深厚，又同朝为官，他家子弟甚多，个个都才貌俱佳，就把自己择婿的想法告诉了王丞相。王丞相说："就由您到家里任意挑选吧，我都同意。"郗鉴就命心腹管家带上重礼到了王丞相家。王府子弟听说郗太尉派人来觅婿，都仔细打扮一番出来相见。寻来觅去，郗府管家见靠东墙的床上一个坦腹的青年人，对太尉觅婿一事无动于衷。郗府管家回到府中，对郗太尉说："王府年轻公子听说郗府觅婿，都争先恐后，唯有东床上有位公子，坦腹躺着若无其事。"郗鉴说："我要选的就是这样的人，快领我去看！"来到王府，郗鉴见此人豁达文雅，才貌双全，说："这正是一位好女婿。"这个人就是王羲之。

第二节　横画的写法

练习之前，先要宏观把握该笔画的造型特点，再选取相应的笔法表现出这种形态。习书初始阶段，可以这样认为，笔法的选择要为造型服务。

横画中的笔法应用相对较多，有长短、粗细之分，因此用笔也要相应调整。我们要做到笔法清楚，笔法之间转换自然，笔画书写善始善终。

王羲之曾说过这样的话：凝神静思，预想字形，意在笔先，然后作书。希望大家把"思考为先"贯穿于学书的始终。

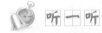 听一听

笔法分析

书写横画，要注意运用中锋行笔，体会"提笔"和"按笔"的重要

作用。凡线条粗犷的笔画，要将笔按下；凡遇较细的笔画，就须将笔相应提起运行。

写横画首先要逆锋左上角起笔，折锋后向右下作顿，再向右中锋行笔，笔要渐行渐提，到中腰部分再渐行渐按，末端作顿时，还须重按，最后回锋收笔。

由于应用的位置不同，横画会有一些形态上的变化，以适应结构上的需要。一般有"短横"和"长横"之分。

● 长横　长横画整体修长且呈左低右高之势；起笔和收笔处较粗，前略方后略圆，中间行笔处较细；整体笔画略有上弓的弧形。

● 短横　短横较粗壮，以按笔笔法为主；长横中腰部分较细，就要用提笔方法来解决。平常说的"横要平、竖要直"，其"平"对取斜式的横笔来讲，作"平稳"来理解。

需要提醒大家的是，笔画的粗细、弧度的变化都是在行笔过程中连续完成的，不可断续、停滞。

常见问题

● 蜂腰　主要表现为中间笔画粗细过渡不好。
● 折木　病笔原因是起笔锋毫未拢，也无顿笔收锋，笔画如扫帚一拖而过，两端产生毛头。

蜂腰　　　　　　　　折木

例字练习

应用所学笔法临摹下列范字，注意观察笔画形态。

硬笔转化

硬笔借鉴毛笔时，要求笔法简洁、结构严谨。用钢笔临摹下列范例。

一	一	三	七	王	工	三

作业跟踪

用钢笔临摹下列语句。要求表现硬笔特点，实践笔法结构，体会文字内涵。

伤	人	之	言	刀	枪	剑	戟

- **书法** 指汉字的书写艺术和书写法则。主要包括执笔、用笔、点画、结构、间架、分布、行款、章法等方面。

- **笔冢** 唐代书法家怀素自幼喜爱书法，写秃了很多支笔。他把这些笔掩埋起来，日久天长，形成了一个小土冢，他给这个土冢起名叫作"笔冢"。

- **六书** 汉字的造字原则。古代指"象形""指事""会意""形声""转注""假借"六种。

- **字体** 指字的形体（图2-3）。如篆字体、隶字体、楷字体、行书体、草书体等。也可按派别分为：王体（王羲之）、欧体（欧阳询）、颜体（颜真卿）、柳体（柳公权）等。

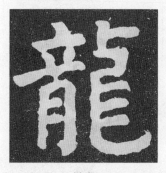

楷书

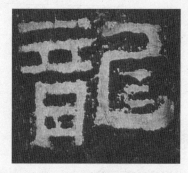

隶书

草书

篆书

图2-3

故事会

唐代大书法家怀素和尚的草书写得非常好。他少年时家境贫寒，被家人送到寺庙里当和尚以维持生计。生性好学的怀素十分喜爱书法。师兄送他一支毛笔，怀素就采摘芭蕉叶当纸，用铁锅下面的烟灰和上水当墨汁研习书法。后来，怀素为了用芭蕉叶练字，便在院外大量栽种芭蕉。到了冬天，怀素还找来一块厚木板做成漆盘，在上面写了擦、擦了写，天长日久，竟然将漆盘擦漏了。

第三节　竖画的写法

凡竖画应用于左旁时，要用"垂露竖"，表示笔意未尽；在中间或右旁，可用"悬针竖"，表示笔意已尽。

古人称竖画为"弩"，是说竖画写得不宜太直，要稍有弧意，这不但能增加整个笔画的弹性，而且能有效地调节全字的重心。

 听一听

笔法分析

● 垂露竖　逆锋向左上角起笔，欲竖先横，即折锋向右略横，调笔中锋由上而下力行，最后顿笔收锋。

● 悬针竖　与垂露竖的不同点在于收笔方法。悬针竖用出锋收笔，如针之倒悬。针尖要居于竖画的正中央，因此要中锋运笔。收笔时注意笔锋边行边提，力争做到力注笔尖、一送到底。

● 短中竖　要自然收笔，写到尽处提笔离纸即可。

常见问题

- 鹤膝　主要表现是竖画两头如拳，中间细硬。
- 竹节　由于偏锋行笔，竖之两端尖角突出。
- 柴尖　起笔后一路提收所致，竖画凝重之感尽失。

鹤膝　　　　竹节　　　　柴尖

例字练习

应用所学笔法临摹下列范字，注意观察笔画形态。

硬笔转化

硬笔借鉴毛笔时，要求笔法简洁、结构严谨。用钢笔临摹下列范例。

丨	丨	丨	十	土	上	川

作业跟踪

用钢笔临摹下列语句。要求表现硬笔特点，实践笔法结构，体会文字内涵。

张	扬	个	性	团	队	精	神

读一读

● **甲骨文**　殷商时代用契刀刻在龟甲和兽骨上的文字，也叫"契文""卜辞""殷墟文字"。甲骨文出土于河南省安阳小屯村（商朝都城的遗址），在清末时（1899 年）被发现，先后出土 10 万余片。甲骨文单字总数 4 600 个左右，其中 1 700 个字可辨认。

● **金文**　即"钟鼎文"，指铸在殷、周青铜器上的文字。古代青铜器的种类很多，一般分为礼器和乐器两大类。礼器以鼎为最多，主要是祭器。乐器以钟为最多，钟也可做量器或酒器。前人把钟和鼎作为一切古青铜器的总称。

● **鸟虫书**　篆字的变体。字的形体很似鸟虫。在东周时期已有这种文字，大多刻在兵器和乐器上（图 2-4）。也作印章文字，其作用与后来的图案字、美术字相似。

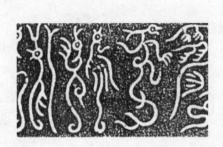

图 2 - 4

故事会

清朝郑板桥自幼酷爱书法，临摹了许多古代著名书法家的作品，能和前人写得几乎一样。但是大家对他的字并不怎么欣赏，他自己也很着急。

一个夏天的晚上，他和妻子坐在外面乘凉。他用手指在自己的大腿上写起字来，写着写着，就写到妻子身上去了。他妻子把他的手打了一下说："你有你的体，我有我的体，为什么不写自己的体？"郑板桥顿悟。从此，他取各家之长，融会贯通，终于形成了雅俗共赏的"六分半书"，即"乱石铺街体"。

第四节 撇画的写法

撇画造型优美，古人称之为"掠"，是说写撇时不但速度稍快，而且很有弹性。

撇画讲究爽利而舒展，就像燕子掠水一般。大家在书写时要注意体会运笔过程中的提按笔法，力图做到笔锋送墨到笔端，不要甩笔撩出撇尖，要渐进而自然。

 听一听

笔法分析

撇的一般写法是：从右上向左下起笔稍重，行笔渐轻，收笔渐快，力须送到撇尖。

撇的形态变化较多，一是位置上的需要，二是为了丰富造型。

● 短撇　取啄势行笔，弧度含蓄，行短力足，不可甩笔出锋。

● 平撇　锋向左撇而不垂，收笔出锋，力送笔尖。

● 长撇　取弧曲向左斜下，悬腕作卷势撇出，力送笔尖，轻巧而富有弹性。

● 竖撇　起笔同竖画，行笔至适当处再略弯向左下撇出。竖撇整体以竖为主，斜度不要太大。

常见问题

● 鼠尾　撇如悬针左斜，撇出后，应逐渐收笔，渐取尖势。如不顺势渐收出锋，而甩笔出锋就会突然尖细下来，形同鼠尾。

● 塌腰　弧度失"度"，过于弯曲。这是对撇画（尤其是长撇）弧度的渐进表现把握不好所致。此病使撇画丧失了弹性。

鼠尾　　　　　塌腰

 练一练

 例字练习

应用所学笔法临摹下列范字，注意观察笔画形态。

硬笔转化

硬笔借鉴毛笔时，要求笔法简洁、结构严谨。用钢笔临摹下列范例。

ノ	丿	午	石	夕	月	乎

作业跟踪

用钢笔临摹下列语句。要求表现硬笔特点，实践笔法结构，体会文字内涵。

微	笑	如	同	春	风	化	雨

读一读

● **籀文**　即"大篆"，因《史籀篇》而得名。它是甲骨文、金文之后，小篆之前通行的古汉字，春秋战国时通行于秦国。今存石鼓文是这种字体的代表。

● **蝌蚪文**　即"蝌蚪篆"，又叫"漆书"，殷、周时的一种书体。因头粗尾细、形似蝌蚪而得名。

● **瓦当文**　秦汉时宫殿门观瓦当所刻文字。瓦当为正圆形，上面有花有字。为了适应圆形的要求，一般用容易变化、弯曲流动、适于装饰的篆字，其内容多采用吉祥语。

故事会

　　王羲之有个非常特殊的爱好，不管哪里有好鹅都要去看，或者买回来玩赏。山阴地方有一个道士，想要王羲之给他写一卷《道德经》，就特地养了一批品种好的鹅。王羲之真的跑去看了。只见河里有一群鹅在悠闲地浮游着，雪白的羽毛映衬着高高的红顶，实在逗人喜爱。王羲之舍不得离开，就派人去找道士，要求把这群鹅卖给他。那道士笑着说："既然王公这样喜爱，我把这群鹅全部送您好了。不过请您替我写一卷经。"王羲之欣然同意，成就了"以经换鹅"的美谈。

第五节　捺画的写法

我们常说的"一波三折"，是对捺画形态的描述。

捺画最讲究、最难表现的是曲线之美，含波意而不扭曲，书写时要把握好分寸。另外，捺脚的塑造也颇有讲究，要求笔毫铺开后再提笔收拢而出，虽出锋收笔却不失含蓄。

笔法分析

先以长捺为例，讲解捺画的一般写法。

● 长捺　从左上到右下，逆锋起笔，下笔稍轻，转锋向下行笔时渐渐加重，出捺脚时要稍驻作顿，然后轻轻提笔向右捺出，捺脚较长，呈燕尾状态。

下面再逐一讲解捺画的种类和不同写法。

● 短捺　凡捺都含波意。短捺起笔处须内含波浪之意，方见神态，要做到捺虽短而势曲。

● 横捺　又称"平捺"，主要取横向走势。起笔同"横"，先折锋向右上微仰，再转笔向右下行，渐作仰托之势，至捺出的焦点处，稍驻作顿，蓄势提笔向右捺出。从整体来看，横捺要如水波起伏之状。

● 反捺　同长点的写法相近，有时在长点的基础上尾部略向左下按笔，收笔用回锋，形较厚实。

常见问题

● 笨拙　入笔太重而无法铺毫，不能顺利捺出平脚，致使笔画波折顿失。

● 僵硬　铺毫后顿笔过重，出捺脚无力，致使笔画起伏脱节。

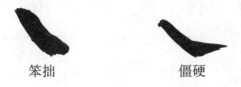

笨拙　　　　　　　　僵硬

例字练习

应用所学笔法临摹下列范字，注意观察笔画形态。

硬笔转化

硬笔借鉴毛笔时，要求笔法简洁、结构严谨。用钢笔临摹下列范例。

乀	㇏	㇏	乏	又	分	失

作业跟踪

用钢笔临摹下列语句。要求表现硬笔特点，实践笔法结构，体会文字内涵。

妆	而	不	露	化	而	不	觉

读一读

● 石鼓文　现存最早的刻石，共 10 块鼓形石，每块各刻四言诗一首，记述国君游猎之事。所刻字体为秦始皇统一文字前的大篆，即籀文。于唐代出土，公认为秦刻石。

● 大篆　小篆的对称，指籀文、甲骨文、金文和春秋战国时通行于六国的文字。

● 小篆　大篆的对称，也叫"秦篆"，由籀文发展而成，字体比籀文简化。秦统一中国后，采纳李斯的意见，推行统一文字的政策，定小篆为正式文字，它有齐整匀圆的特点。

● 隶书　也称"八分"。原为小篆的简便写法，是由篆书简化演变而成的。它把篆书圆转的笔画变成方折。开始时字体较长，后来渐扁。此体始于秦代，流行于汉、魏。隶书打破了六书的传统写法，为楷书奠定了基础，是汉字演进史上的一个转折点。

故事会

欧阳通是欧阳询的儿子，他很小的时候，欧阳询就去世了，母亲开始教他临习父亲的字。由于欧阳通年龄小，练字时间一长，就想出去玩。母亲对他说："你父亲写的字好，许多人用很高的价钱来买，你也要写出一手好字来。"欧阳通就经常把母亲给的零花钱攒起来，将父亲以前卖给人家的字再高价买回来。经过长期的刻苦学习，欧阳通的字也能写得和他父亲的一样好，来买他的字的人也多了。

第六节 钩画的写法

钩的种类很多，形状各异，但出钩时的笔法大致相同，都要在出钩前放慢笔速，甚至驻笔，目的是调整好笔锋的方向，也叫蓄势，以使钩画有力。

古人称钩为"趯"，是要求把钩写得峻快呈锥状。同学们要记住，出锋收笔的力感主要来自送笔到家，要在出钩前调整好笔锋，使之能收拢上提，忌甩笔出尖，随手甩出来的线条无力量可言。

 听一听

笔法分析

● 竖钩　从起笔到行笔与竖法相同。行笔时要求锋尖向上，行至出钩处，要向左下作围势，后转锋向上略提，暗使笔锋向下稍顿，蓄势出锋作钩。

● 弧弯钩　运笔与竖钩同，差别仅是在竖画部分略弯一些，但弯度不宜太大。

● 横钩　从左向右写横，到钩处先向上微昂，后顿笔向右斜下，再由原路回上，驻笔蓄势向左下提笔出钩，钩不宜大。

● 斜钩　从左上起笔，向右斜下作弧弯，要圆而劲，斜度随字形而定。写时起笔稍重，中间稍轻，至钩处作顿，缩笔回上，稍驻蓄势，向右斜上钩出。

● 竖弯钩　竖弯要转中有方，弯处稍细，至钩处略顿，锋向左回，蓄势向上出锋收笔，要求弯处稍细，底部圆中求平。

● 卧钩　顺锋起笔向右下弯，一路作横弯势，至钩处向左回锋，蓄势向内钩出。

● 圆钩　是专门用于耳旁的。其写法是：顺锋起笔，一路圆转，背呈明显弧形。

常见问题

● 钩无力　主要病因有二，一是笔锋调整不当，没能做到中锋出钩，散锋了；二是提锋迟滞，致使钩画偏长，缺少内蓄之力。

● 弧失度　弧要渐进，不可突然变直，也不可过弯，否则都为失度。

　　钩无力　　　　　　弧失度

 练一练

例字练习

应用所学笔法临摹下列范字，注意观察笔画形态。

硬笔转化

硬笔借鉴毛笔时，要求笔法简洁、结构严谨。用钢笔临摹下列范例。

亅	乚	一	乀	丿	丶	丶
才	九	戍	心	阿	定	貌

作业跟踪

用钢笔临摹下列语句。要求表现硬笔特点，实践笔法结构，体会文字内涵。

彼	此	尊	敬	相	互	砥	砺

读一读

● 狂草 草书体的一种。其特点为狂放奔纵，字形变化繁多，不易辨认，形成草书中独特的艺术风格。

● 楷书 即"正书""真书"。始于东汉，盛行于魏、晋、南北朝，一直通行至今。因字体方正、笔画平直，可作楷模，故名。它省减了汉隶的波磔，又没有草书的牵连奔放，规整易识。

● 行书 介于草书、正楷之间的一种字体。笔势不像草书那样潦草，也没有正楷那样端正，具有流畅、易认的特点。

● 瘦金书 属楷书字体，宋徽宗赵佶所创，其正楷结体细长，笔画瘦劲挺拔，在我国书法艺术中具有独特风格。

故事会

　　褚遂良是唐代大臣，当时的四大书法家之一。有一次，他去拜访虞世南。他问虞公："我的书法比起智永禅师的怎样？"虞世南说："听说智永禅师一字值五万钱，你的字呢？"褚遂良又问："那比起欧阳询的字呢？"虞世南说："欧阳询不论何等纸笔，都能写得很好，你行吗？"褚遂良有些失望地说："既然这样，我还要在书法上下功夫吗？"

虞世南勉励他说："如果刻苦，一定能写出让自己称心的作品，这也值得推崇呀！"

第七节 挑画的写法

不管挑画的长短如何、角度变化怎样，都要求按起提收，提按转换忌生硬。初学者写挑画容易犯急甩而出的毛病，收笔散尾失了法度，就谈不上内含之力了。另外，挑画稳稳地渐行渐收，也有益于同学们改掉性格中的急躁，当然这要经过长期的训练。

 听一听

笔法分析

● 挑画　有长短之别，角度变化也不尽相同，但写法是近似的。即从左下斜向右上，下笔稍重，行笔逐渐上提，出锋收笔要墨送到家。斜挑好似短撇的反方向。

常见问题

● 钉头　顿起后提锋过急，出锋无力。

● 失力　挑画弧度较含蓄，过弯则无力。

钉头　　　　失力

 练一练

例字练习

应用所学笔法临摹下列范字，注意观察笔画形态。

硬笔转化

硬笔借鉴毛笔时，要求笔法简洁、结构严谨。用钢笔临摹下列范例。

✓	✓	刁	次	我	比

作业跟踪

用钢笔临摹下列语句。要求表现硬笔特点，实践笔法结构，体会文字内涵。

语	气	恳	切	态	度	平	和

读一读

● 馆阁体 明、清科举取士,考卷的字要求写得乌黑、方正、光洁,大小一致。在明代此种书体叫"台阁体",清代叫"馆阁体"。后来把写得拘谨刻板的字,也被贬称为"馆阁体"(图2-5)。

图 2-5

● 结体 又称"结构""间架",指点画的组织和字形的安排。笔画

的长短、粗细、俯仰、伸缩，偏旁部首的宽窄、高低、倚正等，可使字构成不同的形态。为了把字写得正确、美观，有一定的艺术性，就要研究字的结构。

● **布局**　又称章法。泛指字与字、行与行及一幅字的整体安排。布局形式虽多样，但都要讲求字的大小参差、错落，左右呼应，疏密合理，取其自然，以达到应有的艺术效果。

● **笔法**　指写字、作画时运笔的方法。中国书画以毛笔为工具，以线条为主要表现形式，要使书画的线条、点画富有变化，在运笔时就要掌握轻重、快慢、敧正、粗细、曲直等方法，统称为笔法。

> **故事会** ▶
>
> 　　传说李白从小就酷爱书法，笔不离身，哪怕做梦也常常梦到自己在练习书法。有一天，李白睡觉时又梦到了自己在勤奋地练习，练着练着，他发现自己的笔头突然开出了一朵花，那朵花儿洁白如玉，光彩夺目，十分好看，他欣赏着这支神笔，高兴极了。心想，这一定是神仙送妙笔给他，他就抓起笔来飞快地写起来，没想到笔落在纸上并没有写出字来，反而是开出了一朵朵的莲花，他非常激动，捧起莲花就撒向了窗外的水池中。让他更没想到的是，莲花落入水中，竟长出了茎、荷叶，又纷纷开出了一朵朵美丽的莲花。微风吹来，花儿随风摆动，美丽极了，李白十分高兴，刚要伸手去摸，却忽然醒了过来，李白认为这是一个非常吉利的梦，预示着神仙也在帮助他，从此以后，他不但在书法上颇有建树，还成为我国的"诗仙"，创作了许许多多著名的诗篇。

第八节　折画的写法

折的形态不同，笔法有异。

不管何种折画，都不是单一笔画构成的。既然是多个笔画相接而成，

相接之处就是我们要塑造的重点。另外，组成折的每一个笔画都要有自己的态势，不可随意为之。

 听一听

笔法分析

- 横折 从左到右写横，至转角处再折笔向下写竖。笔至折处稍驻后，向右上先提笔，再右下略顿，然后调好笔锋下行。
- 竖折 先写竖画，再转折写横画。转笔时要在竖画折处提笔微左，再向下稍顿，后中锋向右行笔同横。

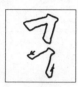 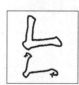

- 斜折 将撇和长点连成一笔。整体虽取斜势，但重心平稳。
- 竖弯折 起笔同竖，作弯时须提锋慢行，一路圆转，至末梢回锋收笔。

常见问题

- 棱角 楷书多取方折，若折处棱角突兀，则为病笔。
- 无折 先提后按才成方折，若笔到折处直接下行，便没有了折画特有的造型。

棱角　　　　　　　　无折

 练一练

例字练习 ▷

应用所学笔法临摹下列范字，注意观察笔画形态。

硬笔转化 ▷

硬笔借鉴毛笔时，要求笔法简洁、结构严谨。用钢笔临摹下列范例。

乛	乚	亅	巨	口	女	此

作业跟踪 ▷

用钢笔临摹下列语句。要求表现硬笔特点，实践笔法结构，体会文字内涵。

宽	容	自	律	积	累	提	高

读一读

● **永字八法** 以"永"字的八种笔画为例，说明楷书运笔的八种基本法则：(1) 点为侧；(2) 横为勒；(3) 竖为弩；(4) 挑为趯；(5) 仰横为策；(6) 长撇为掠；(7) 短撇为啄；(8) 捺为磔。

● **乌丝栏** 纸、绢上画或织成的直行的黑界线，多用于卷册，为书写整齐而设。也有红色的，叫"朱丝栏"。

● **书丹** 用笔蘸朱色在碑石上写字，供镌刻之用。后世通称书写碑志等为"书丹"。

● **草圣** 古代对草书有很高成就者的称呼。东汉书法家张芝、唐代书法家张旭皆精通草书，对后人都有较大影响，被尊称为"草圣"。

故事会

米芾小时候在私塾馆学写字，学了三年也没学成。一天，一位进京赶考的秀才路过村里。米芾听说这个秀才写得一手好字，就跑去求教。秀才翻看了米芾临帖写的一沓纸，若有所悟，对他说："想跟我学写字，有个条件，得买我的纸。不过，有点贵，五两纹银一张。"米芾一听吓了一跳，心想："哪有这么贵的纸，这不是成心难为人吗？"秀才见他犹豫了，就说："嫌贵就算了！"米芾求学心切，借来五两银子

交给秀才。秀才递给他一张纸说："回去好好写吧，三天后拿给我看。"

回到家，米芾捧着五两纹银买来的一张纸，左看右看，不敢轻易使用。于是他翻开字帖，用没蘸墨汁的笔在书案上画来画去，想着每个字的间架和笔锋，这样琢磨来琢磨去，竟入了迷。

三天后，秀才来了，见米芾坐在那里，手握着笔，望着字帖出神，纸上却一字未写，便故作惊讶地问："怎么还没写？"米芾一惊，如梦方醒，才想起三天期限已到，喃喃地说道："我……我怕弄废了纸。"秀才哈哈大笑，用扇子指着纸说："好了，琢磨了三天，写个字给我看看吧！"

米芾提笔写了一个"永"字。秀才拿过来一看，这个字写得很好，比先前写的字大有进步，于是问道："为什么三年写不好，三天却能写好呢？"米芾小心地答道："因为这张纸贵，我怕浪费了纸，不敢像以前那样信笔写来，而是先用心把字琢磨透……""对！"秀才打断米芾的话说："学字不只是动笔还要动心，不但要观其形，更要悟其神，心领神会，才能写好。现在你已经懂得写字的窍门了，我该走啦。"说着，秀才挥笔在写有"永"字的纸上添了七个字："（永）志不忘，纹银五两。"又从怀里掏出那五两纹银还给米芾，便出门上路赶考去了。

米芾一直把这五两纹银放在案头，时刻铭记这位苦心教诲的启蒙老师，并以此激励自己勤学苦练。

本章小结

掌握各种笔画的运笔方法和书写技巧，将为学习汉字结构规律打下良好的基础。书写好笔画是书法学习的基本功，只要反复练习，就能达到书写正确，将笔画塑造得端正、匀称和美观。

偏旁部首学习

按照在字中所处位置的不同，偏旁部首可分为五种，即字头、字底、字框、左偏旁和右偏旁。

任何一个偏旁部首都是由笔画构成的，书写练习时首先要把笔画写好，按照前面所学的运笔要求临写，再考虑笔画所处的位置。

第一节　左偏旁的写法（一）

偏旁部首是组字的部件，其造型特征离不开同其他部分的协调搭配。在左右结构字中，左偏旁的造型特点是以让右为目的的，因此一般写得较瘦长，外侧笔画要舒展，靠近字心的笔画较收敛，横画右上取势明显，同时还要保持整体的垂直。

同为左偏旁，其个体差异是显而易见的。左偏旁既有自身的一般造型规律，又同时存在个体的差异性，我们要用辩证的方法去处理单一个体。

本节所列左偏旁以竖为主笔，强调竖画的垂直性，只有这样才能使偏旁整体重心平稳。另外，竖画要选择垂露竖，表示笔意未尽。

讲结构，是研究笔画在字中位置的合理性，而笔画自身是否美观，还离不开笔法的表现，请同学们不要忽略这一点。

 听一听

结构分析

● 单人旁　独体"人"字作为"单人旁"出现时，右边的捺要变为竖。撇用直撇，竖用垂露，宜垂直。

● 双人旁　第一撇较短，第二撇略长，第三笔垂露竖应居中偏右落笔。

● 木字旁　横画向左伸，竖画处在横画偏右的一边，以显出横画的伸左之势，且整体左宽右窄。点与上横右端对齐。

● 禾字旁　直撇不宜过弧；点画要有下垂之态，位置向左上靠收。

● 示字旁　点用方点，取侧势；横画左长以覆下；垂露竖略外展；末点位置要上收。

常见问题

● 重心不稳　竖画没能做到曲中见直。

● 笔画不完整　这是重结构轻笔法所导致的。

重心不稳　　　　　笔画不完整

 练一练

例字练习

临摹下列范字，注意观察整体造型，巩固所学笔法。

硬笔转化

用钢笔临摹范例。要求笔法简洁、结构严谨，注意整体造型特征。

亻	彳	木	禾	礻	仕	往

作业跟踪

用钢笔临摹下列语句。注意表现硬笔特点，实践笔法结构，体会文字内涵。

目	光	温	和	面	带	微	笑

 读一读

● **款识**　原指古钟鼎彝器上的铭文（铸刻的文字），后转而兼指书画上的落款。

● **拓片**　初从碑上拓下、尚未装裱的字和画叫拓片。

故事会

相传，王羲之十岁成名，赞声不断，贺客盈门，内心不禁飘飘然。一天，王羲之见一家小饭店门上的对联挺惹人注目，上联写着：味道美，有口皆碑；下联写着：模样俊，无人不爱；横批：天鹅饺子。但字却写得毫无生气，很呆板。王羲之小嘴一撇，这缺少功夫的字儿，也只配在这陋巷小店门口献丑罢了！他走进店内，只见四口大铁锅并排摆在一道屏风下，包好的饺子好似白色飞鸟，一个接一个地飞过屏风，不偏不倚地落在滚沸的锅内。王羲之觉得好奇，掏出几个铜钱要了半斤饺子。他仔细观看，这里的饺子果然与众不同，一个个玲珑精巧，好像浮水嬉戏的白天鹅，真是巧夺天工。他夹起一个饺子轻轻咬了一口，鲜香盈盈，美味绝伦。王羲之不由心中暗想：门口那副对联的拙笔劣迹，实难和这饺子相配，我何不趁此机会，为饭店另写一副对联，也好不辜负食此美味。想到此，王羲之绕过屏风去找店主人，只见一白发老妪端坐案前，一个人边擀面皮边包饺子。填好馅捏上几

下，面皮转瞬间成了一只白天鹅，动作娴熟。饺子包好后，老妪随手将饺子向屏风那边甩去。天鹅饺子便一个接一个越屏而过，降落锅内，每两5只，分毫不差。

老妪的高超绝艺令王羲之惊叹不已，忙走上前施礼问道："老人家，像这样的功夫多长时间才能练成？"白发老妪答道："熟练40年，深练一生。"王羲之又问："为什么门口对联不请人写得好一点呢？它和这天鹅饺子很不般配！"白发老妪气鼓鼓地说："不好请啊！就拿刚露了点脸的王羲之来说吧，都让人捧上天了！他写字的那点功夫，真不如我扔饺子的功夫深呢。常言说得好：学海无涯苦作舟，勤奋当桨争上游。一次划前就骄傲，终究要落人后头。"一席话说得王羲之羞愧难当。他恭恭敬敬地给老妪写了一副对联，这也使他终生与鹅结缘。

第二节　左偏旁的写法（二）

本节所选左偏旁横笔较多，书写时要注意匀空原则的应用，并注意观察重叠笔画起收笔的位置。

当在一个字中相同笔画重叠应用达三个以上时，这些笔画间的距离就要基本保持一致，这就是匀空原则。广义上的匀空原则，是指字中所有集中性的笔画要平均分割所占空间，才能保证字的结构是匀称的。

重心平稳和字中主竖的垂直性密切相关，但又不能仅靠竖画的垂直，还应把握好其他笔画之间的位置搭配，只有笔画相互间配合平衡了，字的重心才会平稳。

结构分析

● 提土旁　独体字"土"作为左偏旁时，形状变窄，下横改成挑笔。

竖居于横的中间位置，且要垂直或略外展。挑的起笔向左伸出，收笔对准上横末梢，注意送力到家。

● 玉字旁　独体"玉"字作为左偏旁时，去掉一点，写法和"提土旁"同。注意三横间距要保持一致。

● 言字旁　点用侧式方折之点，第一横左伸，下面两个短横收笔处对准首点以让右。下画"口"字中心对准首点，才能使整体平稳。

● 金字旁　因要让出右字的位置，将捺变为点。第一撇用直撇，对着中心部位下笔，要求雄健地撇出。竖笔对准中心，最后横画向右上取势。

● 提手旁　竖钩下笔应在短横之右，且垂直。提笔要左伸，但不宜过长。

常见问题

● 横空不匀　横画较多时，最容易犯间距不匀称的毛病。

● 失重心　几个横画排列应用时，起收笔的位置是否恰当，直接关系到偏旁整体的垂直性，否则字看起来像是失去了重心。

横空不匀　　　　　失重心

例字练习

临摹下列范字，注意观察整体造型，巩固所学笔法。

硬笔转化

用钢笔临摹范例。要求笔法简洁、结构严谨，注意整体造型特征。

土	王	言	才	金	均	珠

作业跟踪

用钢笔临摹下列语句。注意表现硬笔特点，实践笔法结构，体会文字内涵。

表	情	自	然	谈	吐	高	雅

读一读

● 李斯　秦代著名书法家。秦始皇统一天下后，以他为相，其对秦文字的统一、简化有重大贡献。

● 程邈　秦代著名书法家。在狱中深思十年，把篆书的笔画和结体作了简化，运用方圆笔法创隶书三千字。后人称程邈为"隶书之祖"。

● 刘德升　东汉书法家。小变楷法，善行书，独步当时。后世有刘德升创行书的说法。

● 蔡邕　东汉杰出书法家。通经史、音律、天文，善辞章。在书法上工篆隶，尤以隶书著称。著有《笔论》、《九势》（图3-1）各一篇。

图3-1

故事会

汉朝的蔡邕不但是个文学家，还是一位著名的书法家。他为了捕捉灵感，丰富阅历，经常出门旅行。这一天，他把写好的文章送到皇家藏书的鸿都门去。那儿的人架子挺大，谁来了都得在门外等上一会儿。蔡邕在等待接见的时候，看见有几个工匠正用扫帚蘸着石灰水在刷墙。只见工匠一扫帚下去，墙上出现了一道白印。因为扫帚苗比较稀，蘸不了多少石灰水，墙面又不太光滑，所以白道里仍有些地方露出墙皮来。蔡邕一看，眼前不由一亮。他想，以往写字用笔蘸足了墨汁，一笔下去，笔道全是黑的，要是像工匠刷墙一样，让黑笔道里露出些帛或纸来，不是更加生动自然吗？蔡邕回到家里，顾不上休息，立即准备好笔墨纸砚，一次又一次地尝试，终于在蘸墨多少、用力大小和行笔速度各方面，都掌握好了分寸，写出了黑色中隐隐露白的笔道，使字变得飘逸飞动，别有风味。

这就是蔡邕独创的"飞白书"。

第三节　右偏旁的写法（一）

右偏旁是与左偏旁对应应用的，结构特征要符合"让左"的需要，其临近左旁的笔画取收势，外侧笔画求舒展。

同左偏旁相比，右偏旁的造型显得更个性一些，这主要体现在宽窄比例的变化上。由于字中后书写得部分更要发挥稳定字心的作用，所以主笔往往写得凝重饱满。

本节所选右偏旁以竖画为主笔，宜选择悬针竖，表示笔意已尽。

 听一听

结构分析

● **斤字旁**　第一撇用平撇，起笔较重；第二撇用竖式撇；两撇起笔

应在一条垂直线上。横在竖撇的中上部位起笔。末笔悬针竖要写得端庄稳重，宜居中。

- 立刀旁　短竖居于左面结构和右面竖钩的中间偏高一些，竖钩与左面结构相对，长短适中。

- 单耳旁　折要有弹性，折后顺势作弯钩。竖笔用悬针，适当向下垂些以配左。
- 右耳旁　起笔宜处于居中偏下位置。

常见问题

- 重心不稳　竖画要力求厚重、垂直，才能校正整体结构的重心。
- 比例失调　宽窄比例个体差异明显。

重心不稳　　　　　　比例失调

例字练习

临摹下列范字，注意观察整体造型，巩固所学笔法。

硬笔转化

用钢笔临摹范例。要求笔法简洁、结构严谨，注意整体造型特征。

斤	卩	刂	阝	斯	别	部

作业跟踪

用钢笔临摹下列语句。注意表现硬笔特点，实践笔法结构，体会文字内涵。

取	人	之	长	补	己	之	短

读一读

● 张芝　东汉杰出的书法家。擅隶，尤精章草。后又脱去旧习，简省章草点画波磔，创为"今草"。善作飞白书。三国魏韦诞称之为"草

圣"。王羲之、王献之父子皆受其影响。

钟繇

● 钟繇　三国时魏国杰出书法家。能写隶、楷、行、草诸体，尤善楷书，开创了由隶到楷的新貌。

● 卫夫人　东晋女书法家，王羲之曾从她学书。著有《笔陈图》，论执笔学字之法，为后世习书者所推崇。

● 王羲之　东晋杰出的书法家。变汉、魏朴质书风，创立妍美流便的新体，为历代学书者所崇尚，影响极大，有"书圣"之称。相传他日夜练字，家旁池塘里的水都因他洗砚、涮笔全变成黑色。直到今天，这地方还叫"洗砚池"。

故事会

　　王羲之在大约11岁的时候，就读了大人才能读懂的《笔说》。他的老师卫夫人说："这孩子一定是看到书法秘诀了，他近来的字已达到成年人的水平，这孩子将来的成就一定会淹没我的名声。"王羲之并没有因老师称赞而沾沾自喜，他临帖更刻苦了，甚至达到了废寝忘食的地步。一次午饭，书童送来了他最爱吃的蒜泥和馍馍，几次催他，他像没听见一样，专心致志地写字，书童只好去请王羲之的母亲来劝他吃饭。母亲来到书房，只见王羲之正拿着一块沾了墨汁的馍馍往嘴里送呢，弄得满嘴乌黑。原来王羲之脑子里在想字怎么写才好，错把墨汁当蒜泥了，还说："今天的蒜泥可真香啊！"

第四节　右偏旁的写法（二）

　　如果右偏旁中没有主竖做支撑，就要把右伸笔画的角度、弧度写准确。

　　某一类偏旁我们多练习几个，多积累书法的语言，就能够在习字过程中树立起"协调"的观念。讲个性但不失度，协调是美。

听一听

结构分析

● 欠字旁　第一笔是直撇，第二笔横钩在第一撇中部高处起笔。长撇带弧形，轻快撇出，有抱左之势。捺有时用反捺。

● 反文旁　第一撇用直撇，横画起笔在直撇的中部偏下一些，撇出后有抱左之意。捺宜在第一笔撇尾处起笔，捺脚要舒展，忌下垂。

● 戈字旁　斜钩弯度要求写得劲健，其部位、角度依照左边结构繁简灵活处理。一般左边画少，取倚斜势，如左画较繁，则须直下靠左。末撇须曲抱向内。

● 隹字旁　首撇须率直；竖要展开，居于撇中，可略带弧势，为整个字的支点；点可用斜撇点；四横的第一横对着竖头，第二、三横比第一横稍短；第二竖笔对着上点直下，短于第一竖。第四横较舒展。最后注意横空要均。

常见问题

● 撇过长　左伸撇画要取收势，以让右，避免撇画收放失度。

● 主笔弱　主笔要写强、写稳，否则整体重心易偏向一侧，导致重心不稳。

撇过长　　　　　　　主笔弱

练一练

例字练习

临摹下列范字，注意观察整体造型，巩固所学笔法。

硬笔转化

用钢笔临摹范例。要求笔法简洁、结构严谨，注意整体造型特征。

欠	攵	隹	戈	敢	或	雄

作业跟踪

用钢笔临摹下列语句。注意表现硬笔特点，实践笔法结构，体会文字内涵。

绿	色	代	表	青	春	朝	气

读一读

● **王献之**　东晋杰出的书法家，王羲之第七子。善正、行、草、隶各体，尤以行草闻名，其行书、草书另创新法，有"破体"之称。与其父并称"二王"。

● **智永**　隋初杰出的书法家，王羲之七世孙，人称智永禅师。曾手写《真草千字文》而闻名天下。因求书者甚众，住处门槛被踏破，遂裹以铁皮，戏称为"铁门限"。

● **欧阳询**　唐初杰出的书法家。其楷字于平正中见险绝，自成一家，世称"欧体"，对后世影响很大。与虞世南、褚遂良、薛稷并称"唐初四大家"。

● **张旭**　唐代杰出的书法家。精通楷法，尤善章书。其草字逸势奇状，连绵回绕，具有新风格（图3-2），人称"草圣"。又因其常醉后作狂草，人称"张颠"。

图3-2

故事会

　　王羲之和王献之父子都是大书法家。有一次，王羲之有事去京城，临走时在家中的墙壁上题了几个字。王献之也好写字，他偷偷地把父

亲的字擦掉，照原样题写上自己的字。写好后，仔细端详了一番，自以为能够以假乱真了。王羲之回到家中，看到墙壁上的字，仍旧以为是自己原先题的，很不满意，叹气说："我离家时真是喝醉了。"王献之听了，非常惭愧。从此，他更加刻苦地练字，终于成为一个与父亲齐名的书法家。

第五节　字头的写法（一）

在上下结构的字中，居于上部的叫字头。字头的结构特征主要有三：一是横向较为开张，以覆下；二是左右对称形式为主，使重心平稳；三是横向笔画右上取势明显，令字形活泼。

左右开张和对称性是字头的基本造型特点，前者保证了下部结构的空间，后者将决定整字端正与否，因此在练习时要用心把握。但在个体应用时不能将结构比例教条化，每个字头都要调整好自身比例，从而达到上下配合、协调一致。

本节所选字头的首画居中，左右宽窄相当。由于楷体的横向笔画呈右斜势，因此书写时右侧笔画的收笔处较重。

结构分析

● 文字头　先从一横的上面正中落笔写点，横再以点为中心。首点是取侧势的方点，长横向右上斜取势。

● 宝盖头　首点居中，左点可以短竖作点。"宝盖头"属于覆盖型的部首，要写得比下面的结构略宽。

● 禾字头　顶端为平撇，横画较长，中竖对准直中线，左作长撇，右作长点，要相互对称。

● 常字头　短竖居中，左点不能高于中竖，撇点和左点相对称。

● 重心不稳　首笔未居中，左右分量不一。

● 平直　横笔角度变化不合楷法。

重心不稳　　　　　　　平直

 练一练

例字练习 ▶

临摹下列范字，注意观察整体造型，巩固所学笔法。

硬笔转化 ▶

用钢笔临摹范例。要求笔法简洁、结构严谨，并注意整体造型特征。

亠	人	禾	屮	京	委	堂

作业跟踪

　　用钢笔临摹下列语句。注意表现硬笔特点，实践笔法结构，体会文字内涵。

紫	色	呈	现	高	贵	庄	重

读一读

　　● **颜真卿**　唐代杰出的书法家。用篆书笔意写楷书，厚重雄劲，气势开张，古法为之一变，开创了新风格，世称"颜体"。对后世影响很大，至今不衰。

● 怀素　唐代杰出的书法家，玄奘门人，以善狂草知名。好饮酒，人称"醉素"。广植芭蕉叶代纸练字，所居之处称为"绿天庵"。

怀素

● 柳公权　唐代杰出书法家，以善正楷知名。其楷书骨力遒健，结构劲紧，用笔方圆兼备，自成一家，人称"柳体"。对后世影响很大，其与颜真卿并称"颜筋柳骨"。

故事会

　　柳公权是唐代著名的书法家，朝廷大臣家的碑刻墓志，如果不是柳公权亲笔书写的，就会被认为子孙不孝顺。人们求柳公权写字，送给他许多金银财物，却常被仆人偷偷使用。他从不追查过问这些，但使用的笔砚、书籍却一定要亲自保管，放在秘密的地方，不让任何人知道。

第六节　字头的写法（二）

　　本节所选字头无居中笔画，书写时左右对应之笔要做到左伸右展，呈对称之势，为字底部分让出位置。

结构分析

● **人字头** 捺与撇的起笔位置相近，都要掌握在直中线上。撇捺结合，要比独体写"人"字扁平些，左右斜度相等，有向下覆盖之势。

● **奉字头** 第一横比第二横略长，第三横又比第一横舒展。左撇稍长，右捺与左撇相对称。

● **登字头** 撇捺开敞以覆下字，上边短促的笔画要相互配合、有所对称。

● **草字头** 横的运笔从左下向右上略挑取斜势；第一竖在横的左上方下笔，呈斜势；第二竖在横的右上方下笔，比第一竖稍高，写成后两竖上开下合；右边的一横要对准左横向右平出。"草字头"整体不可写散。

常见问题

● **造型拘谨** 左右对应之笔画要左展右放，以覆下。

● **失重心** 左撇右捺相互支撑，角度、力度要均衡，否则重心不稳。

造型拘谨　　　　　　　　失重心

例字练习

临摹下列范字，注意观察整体造型，巩固所学笔法。

硬笔转化

用钢笔临摹范例。要求笔法简洁、结构严谨，并注意整体造型特征。

人	夫	癶	艹	令	奉	登

作业跟踪

用钢笔临摹下列语句。注意表现硬笔特点，实践笔法结构，体会文字内涵。

白	色	寓	意	纯	洁	朴	素

 读一读

- 苏轼　北宋文学家、书画家，号东坡居士。书法擅长行、楷，有天真烂漫之趣。

- 黄庭坚　北宋诗人、书法家，为苏轼门生。书法以侧险取势，纵横奇崛，自成面目。

- 米芾　北宋著名书画家，好石，有洁癖，时称"米颠"。

- 赵佶　即宋徽宗。工书画，怠于政治，开创楷书新派——瘦金体。其楷字用长锋硬毫书写，笔画极细，收笔与转折之处筋骨毕露。

故事会

　　苏东坡和黄山谷（黄庭坚）在一起谈论书法，切磋书艺。苏东坡说："你近来的字虽然清新劲挺，可是有时用笔过分瘦弱，好像树梢上挂的蛇。"黄山谷回答："对老师的字我本来不敢轻易品头论足，但有时也觉得老师的字过于扁肥，像是被压在石头下面的蛤蟆。"两人相视一笑，都认为对方说中了自己的缺点。后人评价两人书法也多用"树梢挂蛇"和"石压蛤蟆"来形容，着实十分生动。

第七节　字头的写法（三）

　　本节所选字头为围框式。此类字头总的要求是"开张"，以包容下部结构单位。字头上部分要求端正，并横向舒展。

　　此类字头自身大小将决定整字的大小，因此在格式中要居中放正。书写主笔时要表现出它们的角度和弧度，否则将损伤全字结构的稳定性。

 听一听

结构分析

- 虎字头　竖画要求对准直中线下笔；左撇起笔靠近横钩的起笔处，

临空左宕，极具姿态。

● **广字头** 点在正中最高处起笔，用侧式方折之点。撇一般都在横的下笔处起笔。

● **载字头** 短横与短竖成"十"字，处于字的最高部。斜钩不宜太开，须直下以靠左，撇在斜钩中部掠出。

● **气字头** 撇、横居于字的正中。下面背抛钩的横折向右斜下行笔，须一路提锋作弧弯至钩处，再向右上挑出。

常见问题

● **失重心** 顶部结构未居中。
● **不开张** 外框未撑开。

失重心　　　　　　不开张

例字练习

临摹下列范字，注意观察整体造型，巩固所学笔法。

硬笔转化

用钢笔临摹范例。要求笔法简洁、结构严谨，并注意整体造型特征。

虍	广	戋	气	府	氣

作业跟踪

用钢笔临摹下列语句。注意表现硬笔特点，实践笔法结构，体会文字内涵。

红	色	象	征	活	力	奔	放

 读一读

● 赵孟頫　元代杰出的书法家、画家。工书法，尤精行书和小楷，

世称"赵体"。

● 王铎　明末清初书法家。工行草书，用笔遒劲，长于布白。

● 金农　清代书画家。其书师古法，参以己意，以怪见称，为扬州
八怪之一。

● 郑燮　清书画家，号板桥，居扬州，为扬州八怪之一，尤长兰竹
（图 3-3）。书法创隶楷参半之字形，自称"六分半书"。

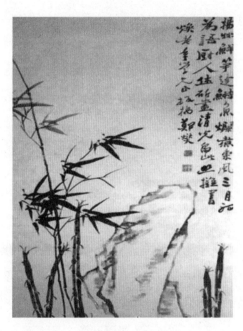

图 3-3

第八节　字底的写法（一）

　　字底居于上下结构字的下部，书写时要保证整体的端正，以起到稳
定字心的作用。结构特征主要有三：一是左右基本对称；二是重心求稳；
三是横向较为舒展。字底遇末竖可选择悬针，表示笔意已尽。

　　字底的结构特点虽与字头相近，但由于字底对稳定全字重心的作用
较大，因此书写时更讲求平稳，自身的垂直性要强，收尾笔画一般也较
厚重饱满。

书法中的对称是相对的，主要强调的是左右笔画力感的均衡。

 听一听

结构分析 ▶

● 丝字底　第一个撇折之撇，要短于第二个撇折之撇；下三点的中点，可改为竖钩；左右两点取相互顾盼之势。"丝字底"一般比上部分窄而长。

● 巾字底　"巾"字作底比较宽；中竖用悬针，须对准中线。

● 木字底　"木"字做字底时，短横变为长横；中竖缩短；撇捺变为左右两点。

● 心字底　"心"的中点和右点形断气连，相互顾盼。

● 皿字底　第一竖由左上斜向右下，横折之竖与第一竖相对称，中间两竖间距匀称，末横两端要长出字外。

常见问题 ▶

● 重心不稳　末竖未居中书写且倾斜。
● 局促　左右对应笔画过于内收。

重心不稳　　　　　　局促

 练一练

例字练习

临摹下列范字，注意观察整体造型，巩固所学笔法。

硬笔转化

用钢笔临摹范例。要求笔法简洁、结构严谨，并注意整体造型特征。

糸	巾	木	心	皿	渠	恩

作业跟踪

用钢笔临摹下列语句。注意表现硬笔特点，实践笔法结构，体会文字内涵。

修	身	养	性	立	业	治	国

读一读

● 刘墉　清代书法家，尤善小楷。其书用墨厚重，别具面目，有"浓墨宰相"之称。

● 邓石如　清代杰出的书法家、篆刻家。其书法中篆字朴茂古厚，成就最高。

● 包世臣　清代书法家、书法理论家。工书，师承邓石如。对后来的书风变革颇有影响。

故事会

　　王羲之从小喜爱写字，平时走路的时候，也随时用手指在衣服上比画着练字，日子一久，衣服都被划破了。经过勤学苦练，王羲之的书法达到了很高的水平。王羲之出身士族，才华出众，朝廷中的公卿大臣都推荐他做官。他做过刺史，也当过右军将军，后来又在会稽郡做官。会稽风景秀丽，有一次，王羲之和他的朋友在会稽郡山阴的兰亭举行宴会，大家一边喝酒，一边写诗，最后由王羲之当场挥笔，写了一篇文章纪念这次宴会，这就是著名的天下第一行书——《兰亭序》。

第九节 字底的写法（二）

本节所选字底为围框式，总的结构要求是：左边部分要写正，下部捺画做到承上。左下包围之字，书写时应先写好上者，再写左面的偏旁。

围框式字底实际是由两部分结合而成的，左边部分宜写得前倾一些，这样看起来有动感；末笔横捺既讲求一波三折，又要起到承上的作用，因此弧度变化不可过曲。此类部首整体要正，以稳定全字的重心。

 听一听

结构分析 ▶

● **建字旁** 起笔横画略向左伸；被包围部分，要高出"建"旁之头。

● **走字底** "走"字所占面积与被包围部分所占面积相当；下面横捺要舒展，要能够承载右部结构；被包围结构一般低于走字底。

● **走之部** 第一笔点画起笔比右边的结构单位稍低；在点下适当离开一些，再写横折折撇；横要伸左下笔，横折折撇从左上向右下略倾；横捺起笔如横，捺脚舒展，长度要超出上部结构一些。整个横捺运行微呈波状。

常见问题 ▶

● **比例失调** 左部结构要基本符合左偏旁要求，末笔要有承上之意。

● **承上不足** 末笔以平捺收时，整体弧度要有承上之意，并尽力舒展，忌局促。

比例失调　　　　　承上不足

 练一练

例字练习 ▶

临摹下列范字，注意观察整体造型，巩固所学笔法。

硬笔转化 ▶

用钢笔临摹范例。要求笔法简洁、结构严谨，并注意整体造型特征。

之	又	走	達	連	建	起

作业跟踪

用钢笔临摹下列语句。注意表现硬笔特点，实践笔法结构，体会文字内涵。

服	饰	之	美	品	位	写	照

读一读

● 林则徐 清代名臣、书法家，以虎门销烟及屡败英舰入侵著称。书法擅长小楷（图3-4），为时所重；其书风遒劲，功力精深。

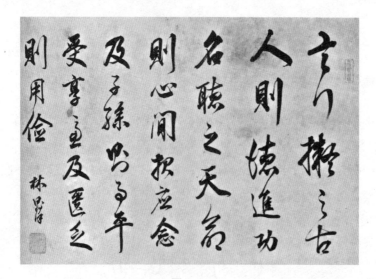

图3-4

- **沈尹默**　现代杰出的书法家、诗人，曾任北京大学教授、北平大学校长，以行书著名。

- **泰山刻石**　相传秦始皇 28 年（公元前 219 年）登泰山时，丞相李斯等为歌颂其统一中国的功绩而刻的石碑。字形工整，笔画圆健，是秦统一文字后的标准字体——小篆。

- **石门颂**　东汉摩崖刻石，隶书。因在陕西褒城北石门崖上，故名。书法瘦劲雄健，字的结构有斜正、开合变化之趣，为我国汉隶的代表作之一。

第十节　字框的写法

字框的特点是外框的大小就是整个字形的大小，所以第一笔落笔要准确。

由于外框的大小就是全字的大小，书写时要特别注意两点：一是外框宜方中见长；二是外框宜收势书写，略小于所占方格，不可撑满，这样看上去与左右字分量一致。

大"口"框左右两竖相向者居多，尤其是右竖画有较明显的外弯弧度。

结构分析 ▶

- **门字框**　整体略呈长方形，第一笔的落笔位置一定要恰当。门字左竖较右竖稍短一些，右竖是相向书写。

- **同字框和口字框**　二者写法一样。书写时左右两边竖笔一般用相向笔意，整体略呈长方形。

常见问题

- 外框局促　字框内空间不够开张，左竖同右竖比要厚重一些。
- 笔画平直　楷书横画要右上斜势，不可如美术字般的横平竖直。

外框局促　　　　　笔画平直

例字练习

临摹下列范字，注意观察整体造型，巩固所学笔法。

硬笔转化

用钢笔临摹范例。要求笔法简洁、结构严谨，并注意整体造型特征。

門	口	問	困	園	同

用钢笔临摹下列语句。注意表现硬笔特点，实践笔法结构，体会文字内涵。

礼	貌	文	雅	通	俗	为	佳

读一读

● 史晨碑　东汉碑刻（图3－5），隶书；碑石今存山东曲阜孔庙内。碑文记载了当时尊孔活动的情况，书法严谨端秀，笔意遒劲，为著名汉碑之一。

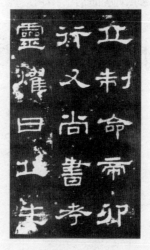

图 3－5

● 曹全碑　东汉碑刻，碑文记载了曹全镇压黄巾起义的事件，也反映了当时农民军的声势。其字秀丽而有骨力，柔中见刚（图3-6），为汉隶著名作品之一。

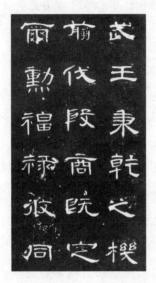

图3-6

● 张迁碑　东汉碑刻，隶书；碑额为篆书（图3-7）。碑文宣扬张氏祖先及张迁为官时的所谓政绩，并有污蔑黄巾起义的字句。

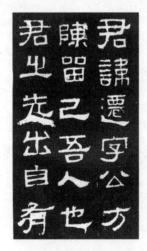

图3-7

● 宣示表　著名小楷法帖，汉末钟繇书；真迹早佚，唐时所传为晋王羲之临本。

故事会

相传，柳公权年少时，一个卖豆腐的老人看到了他写的"会写飞凤家，敢在人前夸"几个字，觉得这孩子太骄傲了，便说："这字好像豆腐一样，软塌塌的没筋没骨，还值得人前夸吗？"柳公权一听，很不高兴，有本事你写几个？老人爽朗地笑了笑，说："我是粗人写不好字。可是有人用脚都写得比你好得多呢！不信，到华京城看看去吧。"第二天，柳公权起了个大早去了华京城，就看见一棵大槐树下围了许多人，一个没双臂的黑瘦老头赤着双脚坐在地上，左脚压纸，右脚夹笔，正挥洒自如地写对联，字迹似群马奔腾、龙飞凤舞，博得人们阵阵喝彩。柳公权跪在老人面前说："我愿拜您为师，请告诉我写字的秘诀……"老人用脚拉起柳公权："我是个孤苦人，生来没手，只得靠脚巧混生活，怎么能为人师表呢？"柳公权苦苦哀求，老人才在地上铺了纸，用右脚写道："写尽八缸水，砚染涝池黑；博取百家长，始得龙凤飞。"

柳公权从此发奋练字，手上磨起了厚厚的茧子，终于成为著名的书法家。

本章小结

汉字偏旁部首是合体字的组成部分，既可作为汉字结构练习的入门，也可在部首学习中反复锤炼前面所学的笔法，因此这一部分是过渡性阶段重要的学习内容。

间架结构学习

通过第三章的教学，同学们已初步掌握了偏旁部首的造型特征和用笔方法，但要把汉字写得给人以美感，还要讲究部首间的合理搭配。

从结构形式来看，汉字可分为独体字和合体字两大类型。独体字也叫基本字，是指没有偏旁部首、只由基本笔画构成的字。这类字相对比较简单。合体字按照偏旁部首的位置特点又可分为左右结构、上下结构、左中右结构、上中下结构、全包围结构和半包围结构六种形式。这类字相对于独体字而言是比较复杂的。

第一节　独体字的写法

独体字本身就是一个整体，它不和其他结构位置发生搭配关系，笔画布置主要在于匀称和平稳。由于笔画较少，要想让全字撑得住而不显"空"，除笔画的厚重外，还要写好主笔的角度及收放变化。

此类字外形因字而异，不可随意，但中宫一般取收势。

 听一听

字法分析

一、以横竖为主笔的字

平衡这类独体字重心的关键，在于突出字的主笔。凡横画在字的顶

部、中腰或底部的一般为主笔，竖画在字的中间部分的一般为主笔，字中若出现斜钩、横钩或弯钩，一般也属于主笔。这些主笔都要求写稳，以求重心的平衡。

● 下　横画在字的最高部分，竖要对准中心下笔，右点位置接近在横画与竖画的交接处，以取上紧下松之势。由于"下"字笔画较少，书写时以丰肥粗壮为宜。

● 廿　长横代表了这个字的宽度，书写时要舒展稳重。全字呈对称趋势，左右两竖有相抱之意。

二、以撇捺为主笔的字

书写这类字时，斜形笔画必须长短适宜，角度大致相等，避免偏向一侧，否则影响重心平衡。当撇捺作为字的支架时，一定要向左右伸展。

● 大　长撇在字的中心线上起笔直下，撇画爽朗，富有弹性；捺笔厚重，弧度与左撇相称，捺脚舒展而饱满。

● 失　主撇取竖撇之态，要求舒展而富有韧性，忌柔弱。

三、长形字

长形字往往笔画少，无偏旁部首相依。写这类字时，字形宜长，多横应用时要求间距匀称，笔画要求劲健。注意防止写得形过窄长。

● 目　右竖醒目，略呈外弓弧形。注意全字"横空均匀"原则的应用。

● 月　右竖钩挺拔；左撇取长竖撇，出锋收笔要做到笔墨相随；中间两短横不可与右竖相连，以保持全字的透气性。

四、扁形字

写这类字时，字形宜扁，笔画力求均衡，同时要力避写得过分短矮。

● 白 属于口字框类型的字，特点是上较宽下较窄。字中间横画间距匀称，整体较短。

● 七 长横向右上取斜势，中间"竖弯折"圆转而丰润。

五、斜形字

这类字斜画多，字势虽斜，但体斜心正。

● 勿 三撇要讲究收放。第一、二撇为短撇，有力感；第三撇为长撇，较活泼。全字斜势笔画间距要均匀。

● 夕 整体向左下斜出。注意右上肩分量与左下斜出部分的平衡；"点"在字的中心位置，字即立稳。

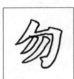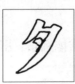

常见问题

● 笔画稀少 书写时要求撑开架势，稀排点画，用笔丰肥粗壮，力求字形饱满（如"人"字）。

● 字形较小 字要小中见大，宽绰而丰满（如"口"字）。

● 画孤 有些独体字仅由较少笔画组成，书写时笔画宜厚重些，忌枯瘦飘浮，要使人看来不觉其"孤"（如"二"字）。

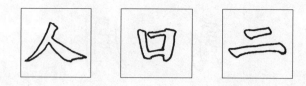

练一练

例字练习

临摹范字，熟悉笔法，体会结字特征。要求笔法与结构有机结合。

硬笔转化

硬笔笔法宜简，结体宜收。用钢笔临摹范字，注重造型特征。

下	廿	大	失	二	白	人
土	丁	山	又	八	刀	上

作业跟踪

　　用钢笔临摹下列语句。注意表现硬笔特点，实践笔法结构，并体会文字内涵。

认	识	礼	仪	文	明	标	志

读一读

　　● **兰亭序**　著名行书法帖，为东晋永和九年，王羲之在山阴（今浙江绍兴）兰亭"修禊"时所作的诗序草稿。书法点画富于变化，被世人誉为"天下第一行书"。唐时为唐太宗获得，做了他的殉葬品。

　　● **集王书圣教序**　唐碑，弘福寺僧怀仁集晋王羲之行书。文为唐太宗李世民所撰，以表彰高僧玄奘至印度取经、布佛教之事。

　　● **三希堂法帖**　乾隆十一年（1746年），清高宗弘历得王羲之《快雪时晴帖》、王献之《中秋帖》（图4-1）、王珣《伯远帖》，皆稀世之珍。藏于养心殿，取名"三希堂"。亦有希贤、希圣、希天之意。

图4-1

故事会

　　据说王羲之有一颗心爱的明珠，他经常双手摩挲它，用来增强书写的腕力。有一天，明珠忽然不见了，王羲之十分懊恼，是谁偷去了呢？他觉得除了一个寄住在他家的和尚外，再没外人了……因此，他对这位和尚冷淡起来。这位和尚发现主人对他有怀疑，就以"坐化"为名，不吃东西，饿死了。后来，家人在宰杀白鹅时，发现明珠在它的肚子里。原来，是大白鹅把珠子吞下去了。事情弄清楚了，王羲之因错怪了和尚而十分悲痛。为了纪念这位和尚，他将住房改建成"戒珠寺"，以明珠事件为教训，对朋友赤诚相待。

第二节　合体字——左右结构字的写法

　　这类合体字是由左右两部分构成的。要使全字书写得协调美观，就要讲求左右单位的搭配。

　　这类字一般取方形，过长过短都不美观。特别需注意相邻笔画的倚让关系，收放适宜，不但使全字咬合紧密，还会呈现出一种穿插之美。

　　另外，书写此类字时左右两半部分都要自行垂直。二者会有大小之别，位置也是高低不等，但要做到错落有致。

 听一听

字法分析

一、左右相等

　　左右相等是指字左右两部分的宽度大致相等。这类字左右二者的高度不尽相同，一种是"高低相等"，如例字"姻"；另一种是"高低不等"，如例字"粒"。

　　● 姻　左"女"右"因"都要写得窄长。"因"的横竖钩的钩笔要在

底横之下，用笔非常丰厚。

● 粒　左部"米字旁"竖笔肥厚、丰满；右部较短位置较低；"立"字长横左展，以填充"米字旁"右下角的空处，这是左右相让的结构安排。

二、宽窄不等

凡是左窄右宽的字，一般左部分笔画较少，右部分笔画较多，横面较宽。凡是左宽右窄的字，一般右部分笔画较少，左部分大都笔画较多或有横面拉开的笔画。这类字除宽窄不等外，左右两面的高度也有相等和不等之别。

● 酒　属于左窄右宽、高低相等结构。左旁三笔画呈弧状；右边"酉"字笔画较多，书写时要保持结构匀称。

● 彩　为左宽右窄、高低相等结构。右边三撇要整体垂直，三撇起点应在一条竖直线上，撇画之间间距基本一致。首撇讲究力量，末撇以舒展为宜。

● 现　为左窄右宽、高低不等结构。"王字旁"的挑笔要与右部的撇笔相容让。左旁宜居中偏上书写。

● 勤　为左宽右窄、高低不等结构。因左边笔画较多，结构复杂，分量较重，笔画不宜肥厚，处理时要将右边的"力"字低写，笔画讲究力感，以稳住整体的平衡。

三、大小不等

在左右结构的合体字中，有时两部分大小差异较大，结构安排时要注意以下两点：一是较小部分若居右，应放置在字的中间偏下一些，以免上挂下坠；二是较小部分若居左，宜安置在左边的中间偏上一些，以求左右平衡。

● 知　因左边结构体形较大，所以右边小的"口"字要中间往下书写，以求左右平衡。

● 唯　左边小的部分要放置在字的中间偏上一些，与右撇注意倚让，两半部分要相对应，力求平衡。

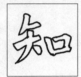 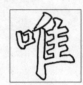

常见问题

● 相并之字　左右同形并列之字，应左略小右略大（如"林"字）。

● 相背之字　左右两部分呈背对背之势，背脊挺直，又各呈姿态，彼此照应，以避免呆板（如"非"字）。

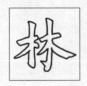 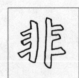

例字练习

临摹范字，熟悉笔法，体会结字特征。要求笔法与结构有机结合。

硬笔转化

硬笔笔法宜简，结体宜收。用钢笔临摹范字，注重造型特征。

粒	酒	彩	现	知	唯	林
抽	佳	切	陶	肥	羽	垣

作业跟踪

用钢笔临摹下列语句。注意表现硬笔特点，实践笔法结构，并体会文字内涵。

和	善	目	光	心	灵	之	窗

 读一读

● 张猛龙碑　著名北魏碑刻，正书，今存山东曲阜孔庙。碑文颂张猛龙尊孔兴学事迹。

● 九成宫醴泉铭　唐碑，欧阳询正书。碑文记载唐太宗讲学时，在九成宫避暑时发现涌泉的事。

● 书谱　草书，唐孙过庭书。虽文字不多，但内容极为丰富，主要论述了书体的特点、书写经验及书学上的流派等。被后人奉为指南。

● 多宝塔碑　唐碑（图4-2），正书。颜真卿早期代表作。

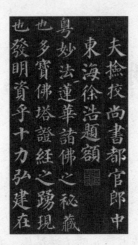

图4-2

颜真卿

故事会

　　张旭是唐代首屈一指的大书法家，颜真卿曾拜师于张旭门下。但拜师以后，张旭却没有透露半点书法秘诀。他只是给颜真卿介绍了一些名家字帖，简单地指点了一下字帖的特点，让颜真卿临摹。有时候，他带着颜真卿去爬山，去游水，去赶集，去看戏，回家后又让颜真卿练字，或看他挥毫疾书。转眼几个月过去了，颜真卿得不到老师的书法秘诀，心里很着急，他决定直接向老师提出要求。一天，颜真卿壮着胆子，红着脸说："学生有一事相求，请老师传授书法秘诀。"张旭回答说："学习书法，一要'工学'，即勤学苦练；二要'领悟'，即

从自然万象中接受启发。这些我不是多次告诉过你了吗?"颜真卿听了,以为老师不愿传授秘诀,又向前一步,施礼恳求道:"老师说的'工学''领悟',这些道理我都知道了,我现在最需要的是老师行笔落墨的绝技秘方,请老师指教。"张旭还是耐着性子开导颜真卿:"我是见公主与担夫争路而察笔法之意,见公孙大娘舞剑而得落笔神韵,除了苦练就是观察自然,别的没什么诀窍。"接着他给颜真卿讲了晋代书圣王羲之教儿子王献之练字的故事,最后严肃地说:"学习书法要说有什么'秘诀'的话,那就是勤学苦练。要记住,不下苦功的人,不会有任何成就。"老师的教诲,使颜真卿大受启发,他真正明白了为学之道。从此,他扎扎实实勤学苦练,潜心钻研,从生活中领悟运笔神韵,进步很快,终成为一位大书法家,为四大书法家之首。

第三节　合体字——左中右结构字的写法

这类字是由左中右三部分合成的。此类型字容易写得过扁,导致全字过分松散,形成各归各的三个字。书写时要将每个部分写得窄长而紧凑,左右相邻的笔画注意相容相让,避免"打架"。一般左边笔画伸左以容中,右边笔画伸右以容中,居中间的笔画则两边收敛。有些字三部分宽窄大致相当,但更多的字宽窄大小不同。

左中右结构的字最能体现汉字搭配的"和谐之美",这是汉字结构所追求的最高境界。"和谐"的体现首先在笔画上,讲究的主要是穿插,其次是三部分编排得错落有致,位置确定看似高低随意,实则巧用心思。

 听一听

字法分析

一、左中右相等

其比例各约占全字的三分之一。虽然三部分宽窄大致相等,但高矮

要根据字形调配。

● 徵　左、中平头；中部笔画较繁，尽量上下紧凑；右边"反文"在全字的中间部位，撇捺斜度相等，撇可伸向中部以补空白。左中高而右边低的处理方法，使字面活跃。

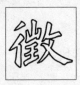

二、左中右不等

此类字型又有多种表现形式，要因字而异，尊重个性。总的要求是相邻笔画讲穿插，邻近部分应错落。

● 御　中宽左右窄结构。"双人旁"竖画居中且挺拔垂直。右部结构略下置，竖画要曲中见直。

● 激　左窄中右宽结构。三点水不宜过曲，但第三点的收笔仍要与上点收尾处相呼应；右部"反文"的首撇应与中部穿插，撇捺要尽势伸展，收笔饱满。

● 修　右宽左中窄结构。单人旁竖画从上撇中间处起笔下行，中间短竖可将竖脚向下伸长，以填补中部的空当；下三撇要遵循匀空原则，并对准本部分的中心，有形断气连之势。

● 附　中间部分略窄，左右略宽。这类字书写时要注意左右结构的呼应及相邻笔画的穿插。

常见问题

● 穿插紧　此类字一怕左右分家，二怕相邻笔画打架，笔画倚让有

度显得尤为重要（如"辨"字）。

例字练习 ▷

临摹范字，熟悉笔法，体会结字特征。要求笔法与结构有机结合。

硬笔转化 ▷

硬笔笔法宜简，结体宜收。用钢笔临摹范字，注重造型特征。

徽	柳	激	修	附	翻	辨
衡	樹	測	假	慚	綴	城

作业跟踪

用钢笔临摹下列语句。注意表现硬笔特点，实践笔法结构，并体会文字内涵。

平	等	相	处	友	好	往	来

读一读

● 争座位帖　行书，唐颜真卿书。此帖信笔疾书，苍劲古雅，被推为颜书第一，与王羲之《兰亭序》并称行书双璧。

● 玄秘塔碑　唐碑，正书，柳公权书。内容宣扬佛教和大达法师受到当时统治者的宠遇，为柳书代表作。

● 寒食诗帖　行书（图4-3），宋苏轼撰并书，是其书法中最优秀者。

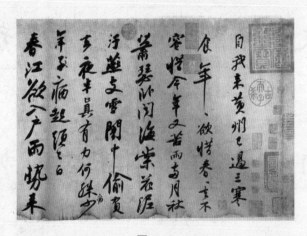

图4-3

故事会

　　萧峰是南朝齐高帝的第十二个儿子，被封为江夏王。他小时候生活在张氏房里，喜爱书法，张氏却没有纸给他，他就在井的栏杆上练字。栏杆写满了，用水冲洗干净后再写。他每天早上很早起来，不许人清除窗上的灰尘，在上面练字。他五岁那年，高帝派人教他练习"凤凰尾"字体，他一学就会。高帝十分高兴，奖给他珍贵的玉麒麟，还风趣地说："这是麒麟奖赏凤凰尾啊！"萧峰后来成为人们推崇的书法家。

第四节　合体字——上下结构字的写法

　　上下结构合体字是由上下两个部分组合而成的。此类型字左右对称趋势明显，整体造型方中见长。上下两部分的宽窄和长短对比变化丰富。

　　上下结构字的对称性虽然很明显，但这种对称是相对的，主要是指两侧相对应的笔画收放相宜，给人比较均衡的感觉罢了。此类型字的活泼性主要体现在两单位宽窄对比的差异性，书写时要注意表现这种变化。"横空均匀"原则的应用，能使全字的结构保持匀称。

 听一听

字法分析

一、上下相等

　　上下两部分比例大致各占二分之一。这是指它们的长短之比，其左右宽度多有不同。

　　● 光　短竖对准全字的中心，下撇外展一些，末笔竖弯钩力求舒展。

　　● 至　首横行笔粗壮，笔重势足。"土"字的短中竖较为肥厚。全字整体笔画虽少，但内含上、中、下三段，空当安排匀称乃佳。

二、上大下小或上小下大

凡上小下大或上大下小结构，大的部分体形较宽，往往是笔画长或笔画多，书写时要注意其放势；小的部分虽笔画较少，但笔力不可轻。

● 音　"立"字头写得较扁，首点对准直中线；"日"字中心对准首点。

● 星　为上小下大结构。上部居中以匡正全字，整体呈对称之势，且横空均匀。

● 若　上小，"草字头"写法同前章。下"右"字中腰横画是一字的主笔，要写得平稳而突出；左撇从字的中心点起笔直率撇出，不宜过放。

三、品字结构

这类字形如"品"字，写时注意笔画均匀，比例得当，整体取对称之势。

● 森　全字笔画较繁，笔画要求轻盈。收笔捺画较舒展。特别注意邻近笔画的倚让关系。

常见问题

● 累叠之字　"品"形字上下三堆，书写时对准中心，掌握重心，大致以等腰三角形处理之（如"品"字）。

● 匀空原则　由于横多竖少，要做到全字结构匀称，就要应用好

"横空均匀"的原则（如"昌"字）。

例字练习

临摹范字，熟悉笔法，体会结字特征。要求笔法与结构有机结合。

硬笔转化

硬笔笔法宜简，结体宜收。用钢笔临摹范字，注重造型特征。

光	至	音	旨	星	若	森
粟	空	皇	金	果	照	昔

作业跟踪

用钢笔临摹下列语句。注意表现硬笔特点，实践笔法结构，并体

会文字内涵。

蓝	色	展	示	自	信

- **大观帖** 汇刻丛帖。宋徽宗因《淳化阁帖》原版损裂，命蔡京等稍加修订，重新摹勒上石。
- **淳化阁帖** 汇刻丛帖。宋太宗命侍书学士王著编辑、摹刻，人称"法帖之祖"。

故事会

　　王羲之在兰亭修禊之前来到天台山，在华顶住下。他在那里潜心练字。一天夜里，王羲之在灯下练字思考，实在太疲倦了，握着笔伏在案上休息。忽然，一阵清风过处，一朵白云飘然而至，上有鹤发银髯老人，笑呵呵地说："你的字写得不错呀！""哪里，老丈啊，请您多多指正。"王羲之谦虚地回答。老人见王羲之一片诚心，说道："你伸过手来。"王羲之心里纳闷，见老人一本正经，便慢慢地把手伸了过去。老人说："让你领悟一个笔诀，日后自有作用。"老人说完，在王羲之的手心上写了一个字，便飘然而去。王羲之急忙喊道："先生家居何处？"只听空中隐隐约约地传来一声："天台白云……"王羲之一看手心是个"永"字，他从此写呀练呀，终于领悟到方块字的笔画和结构诀窍，都体现在这"永"字上了。

第五节　合体字——上中下结构字的写法

此类字是纵列结构形式，字形较长。要求由上至下一气贯注，对准中心。由于各部分笔画左右伸缩的程度不同，在结构上又形成了不同的宽窄状态及搭配比例，有着参差变化之美。

上中下结构字的外形虽然略长，但不可夸张。要使全字叠得稳又不显密集，一是三部分都要用左右开张的意识去书写，二是要把几部分彼此的相容表现好，三是外延的笔画尽力写舒展。

 听一听

字法分析 ▶

一、上中下相等

此类型字三部分长短比例大致各占全字的三分之一，但这种相等只是相对而言的。

● 莫　上中下相等结构。中部"日"字对准草头中心点，下部长横是一字的主笔，要求写稳。

● 器　上下部各有两"口"，属于重叠类型之字，宜上小下大。中部之"犬"只可占三分之一地位，横画作为主笔要放长，撇捺缩短，撇从中心线起笔，右捺改用长点。

二、上中下不等

上中下结构字中，大部分属于长短不等类型，由于三部分比例搭配个性鲜明也较复杂，需要同学们多观察。

● 苍　中长上下短。上部草字头写法同前；中部宽窄与上部相差不

多，但撇捺要外展；下部"口"字较宽阔，有承载上字之势，使字体平稳。

● 靈　中短上下长。上部雨字头中竖，中间的"口"字和下部"巫"字的中竖都在直中线上。由于整个字的笔画较多，因此要写得紧凑而匀称，最后的长横是全字的主笔。

常见问题

● 密而不拥　笔画繁多的字，要求间架密布，点画收在一字范围以内，分间布白，均匀调和，用笔偏瘦勿肥，做到笔画虽繁而不挤，看起来有安详之感（如"童"字）。

● 积而不压　凡笔画繁杂且层层积压之字，要求重心摆正，疏密匀称（如"盖"字）。

 练一练

例字练习

临摹范字，熟悉笔法，体会结字特征。要求笔法与结构有机结合。

硬笔转化

硬笔笔法宜简，结体宜收。用钢笔临摹范字，注重造型特征。

莫	器	蒼	靈	童	蓋
貪	帝	黍	桑	基	菜

作业跟踪

用钢笔临摹下列语句。注意表现硬笔特点，实践笔法结构，并体会文字内涵。

形	象	是	品	牌	是	效	益

 读一读

● **湖笔** 因发源于浙江湖州善琏镇而得名。其选料严格，制作精良，

毫锋具有尖、齐、圆、健等特点。湖笔与徽墨、宣纸、端砚旧称为"文房四宝"。

● 徽墨 我国名墨之一，产于安徽歙县，始制于唐朝。其特点是"落纸如漆，色泽墨润，经久不褪，舐笔不胶，香味浓郁，丰肌腻理"，驰名中外。

● 宣纸 因产于宣州府而得名。起于唐代，特点是质地绵韧，纹理美观，洁白细密，墨韵层次清晰，经久不坏。宣纸善于表现笔墨的浓淡润湿，变化无穷，被誉为"纸中之王"。

● 熟宣 生宣纸经过上矾、涂色、洒金等工序，制成"熟宣"，又叫"素宣"。其特点是不洇水，适宜绘制工笔画和书写小楷字，不适宜作水墨写意画和书写较大的字。

第六节 合体字——全包围结构字的写法

虽然外框要在格式中放正书写，但不要机械地理解成"横平竖直"。这类型的字有着明显的对称性，外框之横要表现右上取势，右竖同左竖比较，应写得厚重延展一些，这样会使左右力量均衡。框内结构往往平稳放置，或略上紧一些。

 听一听

字法分析 ▷

此类型的字外框在平正的基础上，稍向右上取势，全框略呈长方形。被包围在字框里的部分，书写时要求对准中心，掌握重心，疏密匀称，斜度相等，上紧下松，布满全框。如例字圖、國。

常见问题

● **虚空一边** 框内的字与字框要有适当的距离，最忌偏大、偏小或偏向一边，使框内一侧空虚。

● **字形过大** 围框在字格里不能撑足书写，要稍向里缩一些，以免外框偏大，字形突出。

 练一练

例字练习

临摹范字，熟悉笔法，体会结字特征。要求笔法与结构有机结合。

硬笔转化

硬笔笔法宜简，结体宜收。用钢笔临摹范字，注重造型特征。

圖	國	因	固	四	園	圓

作业跟踪

　　用钢笔临摹下列词语句。注意表现硬笔特点，实践笔法结构，并体会文字内涵。

认	真	倾	听	完	善	自	我

读一读

● **名砚**　端砚、歙砚是我国传统的优质砚台。端砚产于广东端溪，具有千年历史，其石质细腻、坚实、幼嫩、滋润。歙砚产于安徽歙县，距今也有1300多年的历史，其砚石细润如玉，发墨如汛油，并无声，久用不退锋。

● **篆刻**　镌刻印章的通称。印章字体一般采用篆书，先写后刻，故称篆刻。秦、汉以来应用范围日渐扩大，除姓名印章外，还有号印、肖形印、收藏鉴赏印等多种。

● **古玺**　先秦印章的通称。印面文字为当时六国的篆书，风格秀美，变化较多，但不易辨识。秦统一后，皇帝所用称"玺"，官、私所用改称"印"。

● **封泥**　在古代，公私简牍大都写在竹简、木札上，封发时用绳捆缚，在绳端加以检木，封以黏土，上盖印章，作为信验，以防私拆。这种钤有印章的土块称为"封泥"，主要流行于秦、汉。

故事会

虞世南是初唐四大书法家之一，唐太宗曾拜他为师学习书法，很有长进。但是，唐太宗写"戈"字旁总也写不好。有一次，他写"戬（jiǎn）"字只写了"晋"，空着"戈"旁叫虞世南写上，然后拿给大臣魏征看。魏征看了看说："皇上的字，现在只有'戈'字旁逼真，最像虞世南的。"唐太宗十分敬佩魏征的鉴赏能力，更加勤奋地向虞世南学习了。

第七节　合体字——半包围结构字的写法

此类型的字情况较为复杂。苦先写外框，则外框高低宽窄的大小即为字形的大小，框里的部分要根据外框的大小来安排。若先写被包围部分的字，则第一笔要落在合适的位置上，预留出外框的空间。

外框对字心的稳定起着举足轻重的作用，书写时自然要撑得开、站得稳、承得住，这就需要我们用心观察外框笔画的角度、弧度和舒展程度。

原则上讲，被包围部分应略向外框靠拢，以避免松散。

 听一听

字法分析

● 同　上包下结构。要求包围部分左右两笔相对，并且右边要略强一点；被包围部分要居中，可稍向上靠拢。

● 函　下包上结构。包围部分左右两笔不宜过高，多是只包一半；被包围部分要均匀居中，宁下勿上。

● 區　左包右结构。包围部分要上短下长，以求字的平稳；中间部分须重心摆稳，并向左靠，避免松散。

● 原　左上包右下结构。注意外框撇的角度不要过大；被包部分略向左上靠拢，以免松散。

● 建　左下包右上结构。外框平正，长短适宜；被包围部分要重心摆稳。

● 勉　左下包右上的另一种形式。伸钩要舒展，被包围部分宜向左下靠，以求字之紧密。

● 司　右上包左下结构。外框出钩角度不宜过小，框内部分防止松散，可略向右上靠拢。

常见问题

● 结构松散　被包围部分可略向外框靠拢一些，以防止两部分分家。
● 字形无神　外框要摆正、撑住，以显沉稳。

例字练习

临摹范字，熟悉笔法，体会结字特征。要求笔法与结构有机结合。

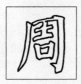

硬笔转化

硬笔笔法宜简，结体宜收。用钢笔临摹范字，注重造型特征。

同	函	原	建	勉
周	匡	尼	延	句

作业跟踪

用钢笔临摹下列语句。注意表现硬笔特点，实践笔法结构，并体会文字内涵。

调	节	情	绪	健	康	身	心

读一读

● 阳文　指镌刻成凸状的印文。用阳文印章钤出的印文为朱色，故也称"朱文"。篆体圆转匀细者，称"圆朱文"。

● 阴文　指镌刻成凹状的印文。用阴文印章钤出的印文是红底白字，故也称"白文"。古印多白文，特点是古雅健壮，转折宜血脉贯通，肥不臃肿，瘦不枯槁。

● 昌化石　名贵印章石料之一，因产于浙江省昌化县而得名。昌化石有红、黄、褐等多色，以灰白色居多。其中鲜红斑块像鸡血所凝结的，称"鸡血石"，为制印章的上品。

● 寿山石　又称"田黄石"，产于福建省福州市寿山。其中晶莹而带黄色的名"田黄"，为制印章的上品。

● 青田石　产于浙江青田县，色彩丰富，青色居多。其中"白果冻""兰花冻"，色青质莹，较为名贵，是制印章的上品。

故事会

据元代陶宗仪说，赵孟頫偶得米芾书写的《壮怀赋》墨迹一卷，仔细玩赏，发现中间缺了几行，他感到很可惜，决心凭自己擅长临摹古人作品的本领把这几行补上。于是，他找来米芾书写的《壮怀赋》的刻本，钩摹刻石，再拓印下来用来补齐《壮怀赋》的缺漏，总共换了五至七张纸。他把自己钩摹的《壮怀赋》与米芾墨迹比较，最终还是不满意。于是他感叹地说："现在的人在书法上远不如古人啊！"叹息之后，他又觉得米芾《壮怀赋》墨迹中间缺了几行，总是一件令人遗憾的事情。最后，赵孟頫只得用刻本中的字补充完整了米芾《壮怀赋》的墨迹。由此可见，临摹前人的书法，要达到逼真的程度是多么艰难！

本章小结

　　唐朝尚书法，一般学习楷书，总要选择这一时期的法帖作为范本，主要原因就是唐人楷书特别注重结构。当然，过于偏重结构，死扣比例，字就容易呆板，会让人觉得生趣全无。但对于初学者来说，不去讲造型，听任自由散漫，则难以入流。因此大家在学习时，仍要把结构研究放在重要位置，这样才能为日后的发展打下坚实的基础。

章法布局学习

在学习书法的进程中，从基本点画到字体的间架结构，直至临摹碑帖范本，最终的目的是要写出具有欣赏价值的书法作品，这就需要认真学习章法的基础知识。

章法布局，是指对书法作品进行通篇安排的方法，包括分行布白、落款盖印等。有了布局的能力，才能够使整幅作品美观、协调，为人们所喜爱。

由于书写内容不同，字数多少不等，审美取向有异，会造成书法作品在篇幅上有大有小，安排上有横有竖，使幅式变化丰富多彩。

第一节　常见布局形式

中堂　书法作品中篇幅较大的一种，用整张宣纸竖着书写（图5-1）。一般尺寸为六尺整纸、五尺整纸、四尺整纸。还有一种"小中堂"，尺寸为三尺或四尺三开。

竖幅　竖着书写书法作品的形式（图5-2）。它比中堂要窄，一般用整张宣纸对开写成。

屏条　它和条幅一样，形式也是竖而窄长，可以说是条幅的组合

（图 5-3）。以四条或八条合为一堂，一堂为一整体，书画皆宜。

横幅　也叫横批（图 5-4）。它与条幅相反，用纸横着书写，可应用于各种书体。

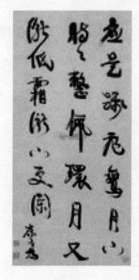

图 5-1

图 5-2

图 5-3

图 5-4

匾额　与横幅相近，也是横着书写，但是字数较少，一般为三四个字，挂在书房或厅堂（图 5-5）。

图 5-5

对联　上下两联为一副。右边是上联，左边是下联（图 5-6）。单联尺寸与条幅大致相同。

对联种类很多，挂在厅堂或分开配在一幅画的两边的叫堂联；用木板复制成瓦形，相对置于厅堂前的柱子上的叫楹联，也叫"抱柱对"；用红纸书写，过节时贴在门框上的叫春联。

册页与斗方　这两种都是一尺左右的书法小品。册页有"横册""竖册"之分，大小不等，页数可多可少，装裱后一折一折翻着看。斗方是

用一尺见方的宣纸书写（图5-7），单页斗方可以裱成片，称为"镜芯"，多页斗方也可装裱成册，称为"方册"。

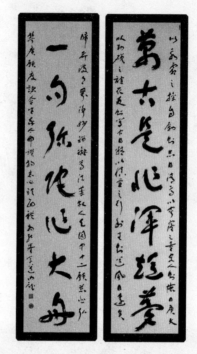

图5-6

图5-7

手卷 也叫长卷。形式与横幅相似，但横高更短些，横长则无限度，欣赏时通常用手展卷而观。

扇面 扇面形式很多，常见的有"团扇"和"折扇"。按照传统习

惯，扇面可以一面作画，一面写字（图5-8），章法可根据内容、字数的
不同灵活安排。

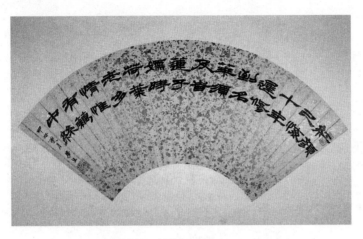

图 5-8

 议一议

章法布局的常见形式有哪些？

故事会

晋代书法家王育，小时候穷苦，靠给人家放羊过日子。村子里有个学校，他每天路过校门前，总是久久地站在那里看着小朋友学习、写字。后来，他也在一旁跟着学习。没有纸，他就折蒲叶在上面练字。有时写着写着忘记了放羊，甚至把羊给丢了。尽管遭到责骂，但他仍坚持天天折蒲叶学习，从不放松，最终成了一个有名的书法家。

第二节　常用的布局方法

听一听

书法作品的布局形式多种多样，但书家常用的布局方法有着相通之处。

横有行，纵有列　这种布局方法横竖成行，整齐清朗，适合于写楷书、隶书、小篆、行楷等较工整的书体（图 5 - 9）。

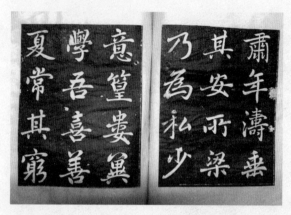

图 5 - 9

运用这种布局方法时可以打格。一般用朱砂打红格，称为"朱丝栏"；若用墨或铅笔打黑格，称为"乌丝栏"。格一般是方正的。有时楷书格略扁，隶书格略长，是因为楷书多纵式，隶书多横式，格式与之相仿，书写出来整体更显美观，形式更觉清朗。

横无行，纵有列　这种布局方法讲究竖的连贯，虽然字的大小不定，但上下连绵，行行分明，而左右字间却不一定相对。一般适合于写行书、行草及小草等书体（图 5 - 10）。

图 5 - 10

此种布局显得行式整齐，字行多变，并在变化中求统一，形式比较活泼，书写也很方便。

纵无列，横无行　这种布局方法讲究字字连绵、行行参差，整篇作品浑然一体，适合书写草书，尤其是"大草"一类（图5-11）。

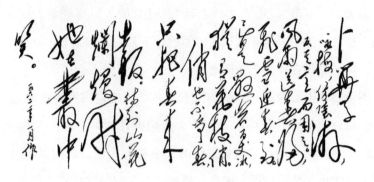

图5-11

常用的布局方法有哪些，各有什么特点？

故事会

一年新年，王羲之连贴了三次对联都被人偷着揭走了，临除夕，不得不又写了一幅。他怕再被人揭去，就上下剪开，各先贴一半。上联是"福无双至"，下联是"祸不单行"。人们见他写的不是吉庆红火的内容，就不再揭了。到了新年黎明，王羲之又各贴了下一半，对联就成了："福无双至今日至，祸不单行昨夜行。"路人闻之，皆击掌叹绝。

第三节　落款与钤印

听一听

落款　落款是正文以外的文字，起着补充正文的作用，书写要求简明、

确切，并要与正文融为一体。落款的字体与正文要和谐，大小比例要适当，一般略小于正文字体。

落款分单款和双款两种：单款，主要书写三方面的内容，即正文的出处、书写的时间和书写者姓名。双款，将书写者和受书者都写在作品上。前者为"下款"，后者为"上款"。写上款，只写受书者的名或号，并加上称呼，为了表示尊重一般不写姓；下款，基本上与单款相同。

钤印　是指在作品上盖图章。

图章基本上有两种：名章和闲章。名章，就是书写者的姓名、字或别号。可以盖一方，也可以盖两方。盖两方印时，多是一"白文"、一"朱文"。名章的大小，一般与款字的大小相仿为佳。若用双印时，两方印要一样大小，风格相近。闲章，包括"引首""斋馆印""年号章"等。"引首"是盖在作品前面的图章，一般在右上角。"引首"的内容大多是优美健康词句，形式多为椭圆形和长方形。"引首"选用的内容一定要与正文内容相统一，以免不伦不类。"斋馆印"是书家为自己的书房取的名字，多用"斋""轩""阁""堂""庐"等字。方的"斋馆印"可以打在名的下方，也可以制成椭圆形印，盖在"引首"处。"年号章"的形式较随便，有方有长，也有椭圆形，位置也较随便。

不论盖什么图章，一定要注意宁小毋大，宁少毋多。否则，会影响作品的和谐，破坏其艺术效果。

在一幅书法作品中，落款钤印主要起什么作用？

故事会

唐代书法家张旭的草书，与李白的诗歌、裴旻（mín）的剑术，被当朝人称作"三绝"。张旭爱喝酒，经常酩酊大醉，呼喊着奔跑，然后拿起笔来作书，所书作品都是狂草。有时他还发疯般地用头蘸墨写字，清醒以后，又会反复观赏己作，世人称他为"张颠"。张旭开创了狂草一派。

本章小结

章法是指在安排布置整幅作品时，字与字、行与行之间如何呼应、照顾的总体构思。观赏书法作品，总会将第一印象落在通篇布局上。书法作品能给人以美感，说到底就是多种书法元素和谐搭配的结果。

章法安排要能体现书体及幅式的特点。例如，篆书往往表现的是整齐的韵律美，楷书一般具有星罗棋布之美。总之，成功的作品都要求具有完整的形态美。

参考文献

[1] 张学鹏.书法基础教程.2版.北京：北京大学出版社，2016.

[2] 子瞻书画教育.中国书法楷书24讲.北京：化学工业出版社，2020.

[3] 谢委，艾虹.书法训练与测试教程.成都：西南交通大学出版社，2017.

[4] 熊绍庚.书法教程.4版.上海：华东师范大学出版社，2016.

[5] 刘明新，成立平.书法鉴赏.北京：机械工业出版社，2017.